뭔인가 하였더니, 다시 길

문인가 하였더니, 다시 길

이철수 『무문관』 연작판화

문학동네

차례

| 일러두기 |

『무문관』 번역문은 관응 대선사의 법문을 정리한 김룡사판을 사용하였습니다. 사용을 허락해주신 관응 큰스님의 상좌 도진 스님께 감사드립니다.

뜻문관

2021
철수 印

무프관 문마다
밤이면 두렷
달빛아래 꺼
그림자 따라

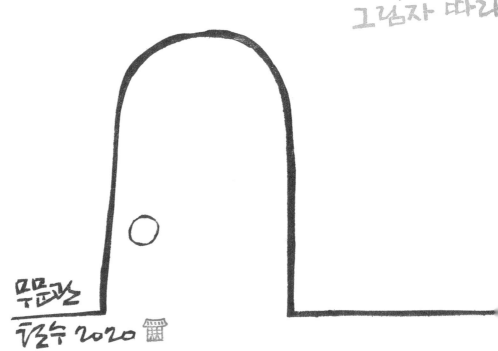

무프관
겸수 2020

군사 마흔여덟
달이 밝구나~
보 삼천리
않는 먼길, 무뭔대로!

- 복날, 콩솥에서
 조주 무자가 설설 끓
- 스님, 무자탕하고
- 구자가 끓는지 무지
- 열어도 열지 않아도

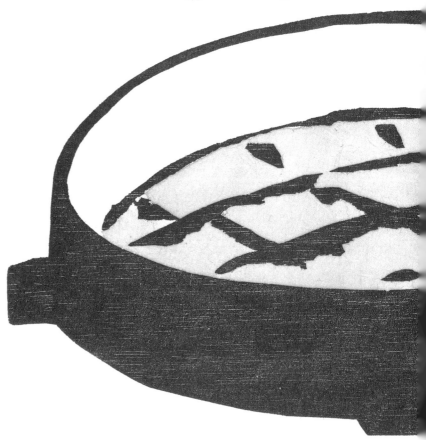

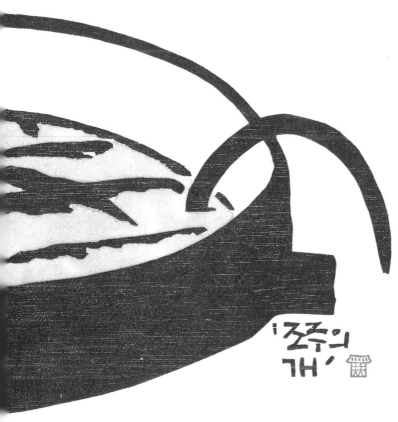

수
하시겠습니까?
끓는지 보자.
자가 끓습니다.

조주의
개

1
조주의 개
趙州狗子

본칙

趙州和尙, 因僧問, 狗子還有佛性也無, 州云無.

조주 화상이 어느 날, 어떤 중이 "개도 또한 불성이 있습니까?" 하고 물으니, "없다!" 하였다.

염제

무문은 말한다. 참선은 반드시 조사관祖師關을 꿰뚫는 데 있고, 오묘한 깨달음은 마음의 길이 다하여 끊어진 데 있다. 조사관을 꿰뚫지 못하거나 마음의 길이 끊어지지 않으면, 이는 모두 나무나 풀에 의지하여 붙은 정령일 뿐이다. 그렇다면 말해보라! 어떤 것이 조사관인가?

이 하나의 무자無字야말로, 바로 종문의 한 관문이므로, 마침내 이를 지목하여 '선종무문관'이라 하였으니, 이를 꿰뚫어 지나간 자는 비단 조주를 친견할 뿐만 아니라, 역대조사와 손을 마주잡고 함께 길을 가며 얼굴을 서로 마주보아서, 똑같은 눈으로 보고 똑같은 귀로 들을 것이니, 어찌 경쾌하지 않겠는가. 그렇다면 삼백육십 뼈마디와 팔만사천 털구멍을 가지고 온몸으로 의단疑團을 일으켜 무자를 참구하여 밤낮으로 살펴나가라.

허무의 무일 것이라는 생각도 하지 말고, 유무의 무일 것이라는 생각도 하지 말라. 마치 뜨거운 쇳덩이를 삼킨 것같이 토하려고 하여도 또한 토하지 못하듯 하여, 종전의 악지악각惡知惡覺을 탕진하라. 오래오래 순숙純熟하면 자연히 안과 밖이 한 덩이가 될 것이다. 그렇게 되면 마치 벙어리가 꿈에서 본 것을 다만 자신만이 알듯 하며, 문득 천지가 놀랄 만한 힘을 발휘하여 마치 관우 장군의 큰 칼을 뺏어 손아귀에 넣듯, 부처를 만나면 부처를 죽이고 조사를 만나면 조사를 죽여, 생사의 언덕에 큰 자재를 얻고 육도사생 가운데서 삼매를 유희하리라.

그렇다면 어떻게 살펴나가야 할 것인가? 평생의 온 힘을 다하여 무자를 들라. 만일 끊어지지만 않으면 법의 촛불을 잠시만 댕겨도 금방 불이 붙는 것과 꼭 같으리라.

송

개의 불성이여, 올바른 법령을 완전히 드러내었도다.
유무에 끌려 들어가기만 하면, 몸과 목숨을 잃어버린다.

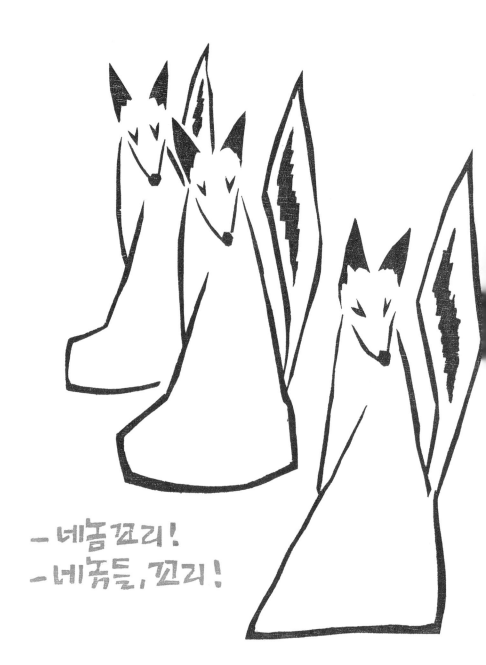

- 네놈꼬리!
- 네놈들, 꼬리!

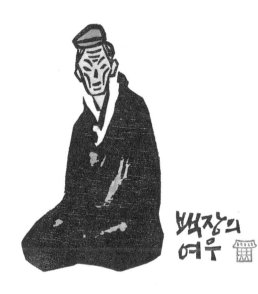

백장의
여우

맛없는 맛에
무미를 더해 맛을 냈더니
없던 입맛이 돌아왔다는
말씀이신가?

불매 불락?
천부당만부당이다!

2
백장의 여우
百丈野狐

본칙

百丈和尙凡參次, 有一老人, 常隨衆聽法, 衆人退, 老人亦退. 忽一日不退, 師遂問, 面前立者,

復是何人. 老人云諾, 某甲非人也, 於過去迦葉佛時, 曾住此山, 因學人問, 大修行底人, 還落因果也無,

某甲對云, 不落因果, 五百生墮野狐身. 今請和尙代一轉語, 貴脫野狐. 遂問大修行底人, 還落因果也無.

師云不昧因果. 老人於言下大悟, 作禮云某甲已脫野狐身, 住在山後, 敢告和尙, 乞依亡僧事例.

師令維那白槌告衆, 食後送亡僧. 大衆言議, 一衆皆安, 涅槃堂又無人病, 何故如是. 食後只見師領衆,

至山後巖下, 以杖挑出一死野狐, 乃依火葬. 師至晚上堂, 擧前因緣,

黃檗便問, 古人錯祇對一轉語, 墮五百生野狐身, 轉轉不錯, 合作箇甚麼. 師云近前來, 與伊道,

黃檗遂近前, 與師一掌, 師拍手笑云將謂胡鬚赤, 更有赤鬚胡.

백장 화상이 법을 설할 때마다 한 노인이 늘 대중을 따라 법을 듣더니 대중이 흩어지면 그 노인도
역시 물러가곤 하였다. 하루는 문득 물러가지 않기에 스님이 마침내 물었다.

"앞에 서 있는 자는 누구인가?"

"예, 저는 사람이 아닙니다. 과거 가섭불迦葉佛 때 일찍이 이 산에 산 적이 있었는데, 어느 날 학인이
'진실하게 수행하는 자도 또한 인과에 떨어집니까?' 하고 묻기에, 제가 '인과에 떨어지지 않는다'
하고 대답하고는, 오백 생 동안 여우의 몸을 받았습니다. 지금 화상께 일전어一轉語를 청하노니,
바라건대 여우의 몸을 벗게 하소서."

그리하여 마침내 "진실하게 수행하는 자도 또한 인과에 떨어집니까?" 하고 물었다. 스님이 "인과에
매혹되지 않는다!" 하고 대답하자, 노인이 이 말을 듣고 즉시 깨닫고는 예를 올리며, "저는 이미
여우의 몸을 벗어나 뒷산에 있습니다. 감히 화상께 아뢰오니, 죽은 스님을 장사하는 법에 따라

처리해주시기 바랍니다" 하였다.

스님이 유나를 시켜 추椎를 치고 대중에게 공양 후에 죽은 스님을 장사 지내겠다고 알리게 하였다. 대중들은 '온 대중이 모두 편안하고, 열반당에도 아무 병든 자가 없는데 무엇 때문에 이렇게 하실까?' 하고 의아해하였다.

공양 후에 스님이 대중을 데리고 뒷산 바위 속에 이르러, 지팡이로 한 죽은 여우를 끄집어내어 장례법에 따라 화장하는 것을 볼 수 있었다.

스님이 저녁때 자리에 올라 앞의 인연을 말하자, 황벽이 "고인은 일전어를 잘못 대답하고서 오백 생 동안 여우의 몸을 받았습니다. 점차 잘못하지 않았다면 무엇이 되었겠습니까?" 하고 물으니, 스님이 "가까이 오너라. 너에게 말해주마" 하였다. 황벽이 마침내 가까이 가서 스님께 손바닥으로 한 번 갈기자, 스님이 손뼉을 치고 깔깔 웃으며, "오랑캐의 수염이 붉다고 생각했더니, 다시 붉은 수염의 오랑캐가 있었구나!" 하였다.

염제

무문은 말한다. 인과에 떨어지지 않는다 하여 어째서 여우의 몸을 받았으며, 인과에 매혹하지 않는다 하여 어째서 여우의 몸을 벗어났는가? 만약 여기에서 외짝눈을 얻는다면 앞의 백장이 오백 생 동안 풍류놀이를 했음을 알 수 있으리라.

송

떨어지지 않음과 매혹하지 않음이여, 우열이 없도다.
매혹하지 않음과 떨어지지 않음이여, 얼토당토않도다.

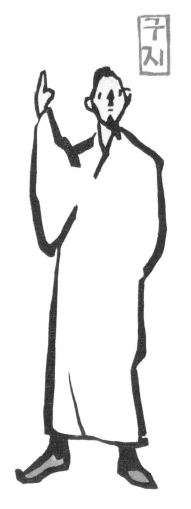

구지

잘린 손가락 하나
— 팔 한짝 보다 싸게
거래다.
손가락욕하는 놈이고
단지도 가하다!
— 없는 손가락으로
하나·둘·셋·넷 …

동자

달아나다
돌아보니
여김없다!
손가락을 들어
세우시는구나!
　－지금!
　－여기!

주지의
손가락

3
구지의 손가락을 세움
俱胝竪指

본칙

俱胝和尙, 凡有詰問, 唯擧一指. 後有童子, 因外人問, 和尙說何法要, 童子亦竪指頭.

胝聞, 遂以刀斷其指, 童子負痛號哭而去. 胝復召之, 童子廻首, 胝却竪起指, 童子忽然領悟.

胝將順世, 謂衆曰, 吾得天龍一指頭禪, 一生受用不盡, 言訖示滅.

구지 화상은 누가 묻기만 하면 오직 손가락 하나를 들 뿐이었다. 뒷날 동자가, 어느 날 어떤 객이 찾아와 "화상께서는 어떤 법요를 설하시던가?" 하고 묻자, 그도 역시 손가락을 세워 보였다. 구지는 그 말을 듣고 그의 손가락을 잘라버렸다. 동자가 아파서 울며 달아나자, 구지가 다시 그를 불렀다. 동자가 머리를 돌리니, 구지가 도로 손가락을 세우자 동자는 문득 깨달았다.

구지가 죽음에 다다라 대중에게 "나는 천룡의 일지두선을 얻어 한평생 수용했어도 아직 다 쓰지 못했다"라고 말하고는 죽었다.

염제

무문은 말한다. 구지와 동자가 깨달은 곳이 손가락 끝에 있는 것은 아니다. 만약 이 점에서 분명히 볼 수 있으면, 천룡과 구지와 동자와 자신이 한 꿰미로 꿰어지리라.

송

구지는 늙은 천룡을 우둔한 자로 만들고 말았네.* 날카로운 칼을 치켜들어 어린애를 다치게 하다니. 거령巨靈**이 손을 든 것이 대단치 않은 일이나, 화산이 천만 겹으로 갈라졌네.

* '구지도 우둔하고 늙은 천룡도 우둔하네'라고 번역하기도 함.
** 천지를 개벽한 신.

-엄마는 털이 없다!
-이목구비는 있으시고?
 인도어르신 눈동자도 없는걸

-불법체류가 무슨 말인지는 아
 불법不法! 불법佛法!

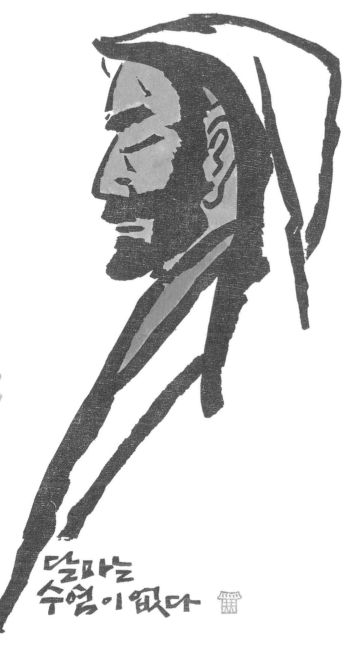

써고?

까?

달마는
수염이 없다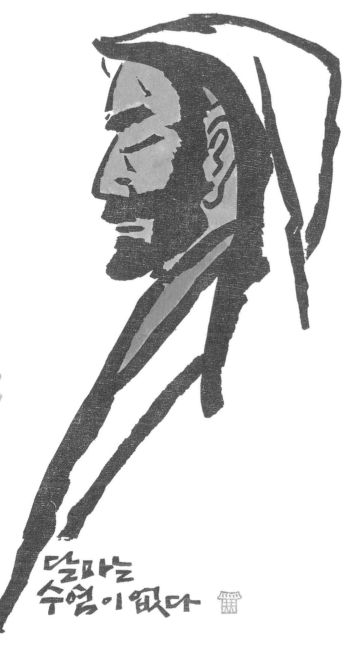

4

달마는 수염이 없다
胡子無鬚

본칙

或庵曰, 西天胡子, 因甚無鬚.

혹암이 말하기를 "서천의 달마는 어찌하여 수염이 없는가?" 하였다.

염제

무문은 말한다. 참구하면 진실하게 참구하고, 깨달으면 참되게 깨달아서, 이 오랑캐를 즉시 한번 친견해야만 한다. 친견한다고 말하면, 벌써 두 조각이 되고 만다.

송

어리석은 자 앞에서는, 꿈 이야기를 하지 말라.

달마는 수염이 없다니, 또렷또렷한 데다 흐리멍텅한 걸 더했도다.

- 오이는
허공에다,
서쪽에서
오신 뜻을
이야기
하시네!
향엄의
오이!

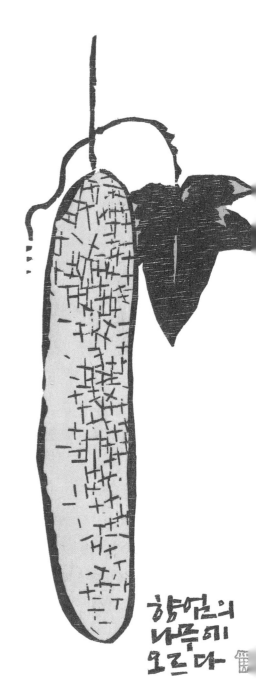

향엄의
나무에
오르다

오이는 나무에 올라
입으로 나뭇가지를 물고
손으로 가지를 붙잡지 않고
발로 나무를 밟지 않으면서
늘어 빠지도록
조사가 서쪽에서 오신 뜻을
이야기 하고 있지!
향엄 노각,
둥밑이 쑥 빠지기도 하고...

5
향엄의 나무에 오르다
香嚴上樹

본칙

香嚴和尙云, 如人上樹, 口啣樹枝, 手不攀枝, 脚不踏樹, 樹下有人問西來意,

不對即違他所問, 若對又喪身失命, 正恁麽時, 作麽生對.

향엄 화상이 말하기를 "어떤 사람이 나무에 올라가, 입으로 나뭇가지를 물고 손으로 가지를 붙잡지 않았으며, 발은 나무를 밟지 않은 상태에서 나무 아래에서 누가 서래의西來意를 묻는다면, 대답하지 않으면 저의 질문을 어기는 것이요, 만일 대답한다면 또한 몸과 목숨을 상실하게 될 것이니, 바로 이런 처지에 어떻게 대답해야 할 것인가?" 하였다.

염제

무문은 말한다. 설사 거침없는 웅변을 토하더라도 아무 쓸데가 없을 것이요, 일대장교一大藏教를 말할 수 있다 하더라도 역시 아무 소용이 없을 것이다. 만약 이런 처지에서 대답할 수 있으면, 종전의 죽음의 길을 살리기도 하고, 종전의 사는 길을 죽이기도 할 것이나, 만일 그러지 못한다면 그저 당래當來를 기다려 미륵에게나 물어볼 수밖에.

송

향엄, 엉터리 같은 이여, 악독한 짓이 끝이 없네.
납승의 입을 벙어리로 만들고, 온몸에 귀신같은 안목이 솟구쳐 나오게 하네.

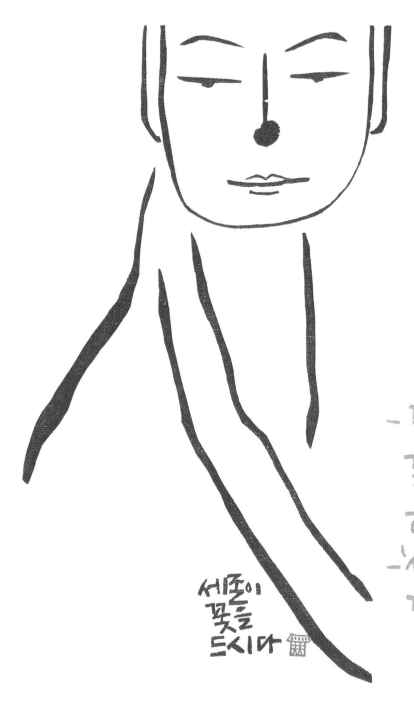

세종이
꽃을
드시다

!
꽃향이 그득해도
...고 웃지 않으시… 아시겠는지?

...워 아트'에서 젊은 보살들
...ㄹ 웃는소리 새어 나오고 …

6
세존이 꽃을 드시다
世尊拈華

본칙

世尊昔在靈山會上, 拈華示衆. 是時衆皆默然, 惟迦葉尊者破顔微笑. 世尊云, 吾有正法眼藏, 涅槃妙心, 實相無相, 微妙法門, 不立文字, 敎外別傳, 付屬摩訶迦葉.

세존이 옛적에 영산회상에서 꽃을 들어 대중에게 보이시니, 그때 온 대중이 모두 잠자코 아무 말이 없었으나, 오직 가섭존자만이 씽끗 웃었다. 그러자 세존이 "내게 정법안장, 열반묘심, 실상무상의 미묘법문이 있으니, 문자를 세우지 않고 교 밖에 따로 전한 것이다. 이를 마하가섭에게 부촉하노라" 하셨다.

염제

무문은 말한다. 누른 얼굴의 구담이여! 곁에 아무도 없는 듯 간도 크도다. 양가의 자녀를 노비로 팔아먹고, 양 대가리를 걸어놓고 개고기로 팔아먹으니, 다소 기특하다고 할 만하기는 하다. 다만 만일 당시에 온 대중이 모두 웃었더라면 정법안장을 누구에게 전했을 것이며, 가섭이 웃지 않았더라면 정법안장을 어떻게 전하려 했던가?

만일 정법안장을 전했다고 말한다면 누른 얼굴의 늙은이가 중생을 속인 것이요, 전하지 않았다고 말한다면 무엇 때문에 유독 가섭에게만 허락했겠는가.

송

꽃을 들어 보임이여, 꼬리까지 이미 드러났으며 가섭이 미소함이여, 인천人天이 어리둥절하네.

- 받음없이 공양하고, 받음없이 받느...
조주연분에 헛배가 부르게 되ㅈ...
무문은 또 무슨 망발인가?
그중에게 무슨 허물이 있다고 ...
씻으라니 씻었을 따름!

아침

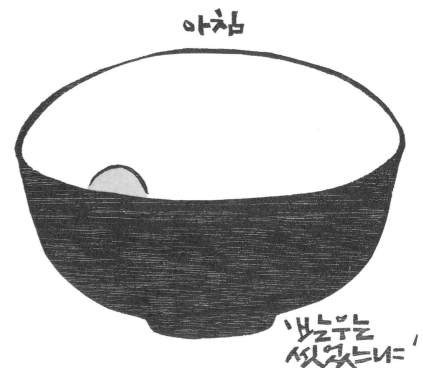

발우는
씻었느냐!

씻네!

저녁

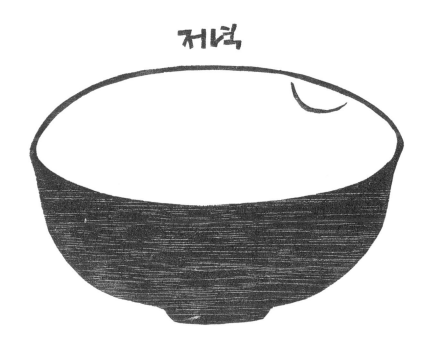

— 뒤죽박죽이다!
조주라 무릎이 일색으로
뒤죽박죽이다!

7
조주의 발우를 씻게
趙州洗鉢

본칙

趙州因僧問, 某甲乍入叢林, 乞師指示. 州云, 喫粥了也未. 僧云, 喫粥了也. 州云, 洗鉢盂去. 其僧有省.

조주가 어느 날, 어떤 중이 "저는 총림에 들어온 지 얼마 되지 않았습니다. 스님의 가르침을 바라나이다" 하고 묻자, 주가 "죽을 먹었느냐?" 하였다. 그 중이 "죽을 먹었습니다" 하니, 주가 "발우를 씻게" 하였다. 그 중이 깨달음이 있었다.

염제

무문은 말한다. 조주가 입을 열어 쓸개를 보이고 간까지 노출시켰으나, 이 중은 일을 처리하는 것이 진실하지 못하여 종을 단지라고 하였다.

송

다만 분명함이 너무 지극했기 때문에, 도리어 소득이 더디게 되었으니
등이 불인 줄로만 재빨리 알아차리면, 밥이 익은 지 이미 오래되었으리.

- 바퀴축 빠진 수레라니!
 해중 자동차에서. 정비소
 하긴, 흩어 놓으면 수레의

- 수레를 만든 해중도, 수레

- 월암도 되
 다만, 시

성했다는 말인가?
면목이 더욱 또렷하지!

지가 굴러서 어디로 다니게
될지는 모른다.

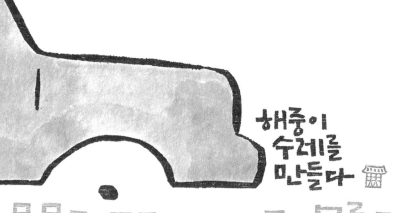

해중이
수레를
만들다

. 무문도 모르고, 나도 모른다.
. 안전 운행 하실 것!

8
해중이 수레를 만들다
奚仲造車

본칙

月庵和尙問僧, 奚仲造車一百輻, 拈却兩頭, 去却軸, 明甚麼邊事.

월암 화상이 중에게 "해중奚仲*은 수레 백 채를 만들었다. 양끝을 떼어내고 바퀴를 제거한다면, 이를 무슨 일이라고 설명해야 하겠느냐?" 하고 물었다.

염제

무문은 말한다. 만일 곧바로 분명하기만 하면, 눈은 유성과 같고 기틀은 번개 치듯 하리라.

송

수레바퀴가 구르는 곳은, 통달한 자도 오히려 길을 잃어버리나니
사유상하四維上下와 남북동서로다.

* 우禹임금의 신하. 최초로 수레를 만듦.

— 오래 앉아 버티기가 무슨 소용인가
대통운수에서 승차권 발권 담당
버스를 타고 떠나지 못하면 도채
대통지승 부처는, 손님 받아
차에 태워 보내기에 바쁘었다
보통석·특별석은 가릴 것 없다
같이 떠나면 같이 내린다.

대통지승
·앎과깨달

해도
못하시리!

— 조사당에서
행자의 안부를 묻고,
법당에서
주지 언행을 캐는구나!
무문은 입닫으라!

9
대통지승
大通智勝

본칙

興陽讓和尙因僧問, 大通智勝佛, 十劫坐道場, 佛法不現前, 不得成佛道時如何. 讓曰 其問甚諦當. 僧云 旣是坐道場, 爲甚麼不得成佛道. 讓曰 爲伊不成佛.

흥양 양 화상이 어느 날, 어떤 중이 "대통지승불이 십겁 동안 도량에 앉아 있었으나 불법이 앞에 나타나지 않아 불도를 이루지 못했을 때 어떠합니까?" 하고 물으니, 양이 "그 질문이 매우 타당하다" 하였다.

그 중이 "이미 도량에 앉아 있었다면 무엇 때문에 불도를 이루지 못했습니까?" 하니, 양이 "네가 성불하지 못했기 때문이다" 하였다.

염제

무문은 말한다. 단지 늙은 오랑캐의 지知만을 허락할 뿐, 늙은 오랑캐의 회會는 허락하지 않는다. 범부가 만일 지知하면 곧 성인이요, 성인이 만약 회會하면 곧 범부다.

송

몸을 아는 것이 어찌 마음을 분명히 아는 것만 하겠는가. 마음을 앎이여, 몸은 근심할 게 없네. 만약 몸과 마음에 둘 다 분명하면, 신선이 구태여 다시 봉후封侯가 필요하랴.

술떡잔

－큰스님! 하고 부ᄅ

청세스님이 대ᄃ

외로움도 가슴도

부자의 뜰에도 꽃

꽃이 피어서, 그ᄅ

조산도 부르고 청

청원 뻐가네 입

입춘주석잔이ᄆ

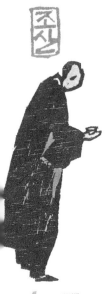

조심

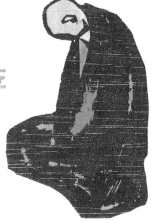

경세

시는구나!
ㅓ 없던 것들...
ㅣ고 가난한 뜰에도
ㅣ게 봄이다.
범람도 부르자.
ㄷ봄을 불러야지!
ㅣ심한다더라.

경세는
외롭고
가난하다

10
청세는 외롭고 가난하다
清稅孤貧

본칙

曹山和尙因僧問云, 淸稅孤貧, 乞師賑濟. 山云, 稅闍梨. 稅應諾. 山曰,

靑原白家酒, 三盞喫了, 猶道未沾脣.

조산 화상이 어느 날, 어떤 중이 "청세는 외롭고 가난합니다. 스님께서 구휼해주시기 바라나이다" 하니 산이 "세稅 스님!" 하고 불렀다. 세가 대답하자, 산이 "청원靑原* 백씨네의 술을 석 잔이나 마셨으면서 오히려 입술도 적시지 못했다 하는구나!" 하였다.

염제

무문은 말한다. 청세가 기틀을 숨긴 것은 이 무슨 심보인가? 조산은 안목을 갖춘 이라, 찾아온 기틀을 분명히 가렸다. 비록 그렇기는 하지만, 말하라! 어느 곳이 청세 스님이 술을 마신 곳인가?

송

가난하기는 범단范丹**과 같으나, 기백은 항우만하네. 살림은 비록 없으나, 감히 함께 재부財富를 다투네.

* 명주名酒의 산지로 이름난 곳. 특히 백씨네의 술맛은 유명하였음.
** 청빈하기로 이름난 옛사람.

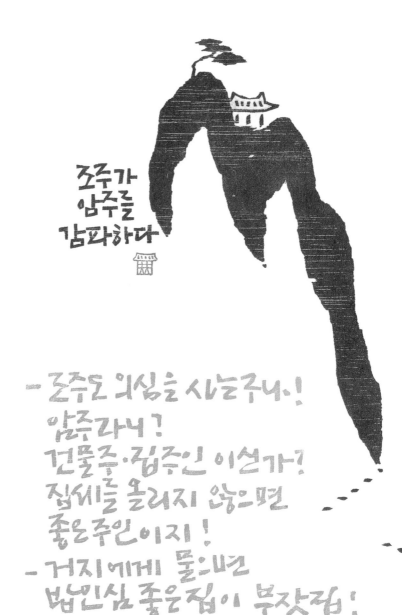

조주가
암주를
감파하다

- 조주도 의심을 사는구나.!
암주라니?
건물주·집주인 이걸가?
집세를 올리지 않으면
좋은주인이지!
- 거지에게 돌아내건
법인심 좋은집이 부잣집;

주가 경우 없다. 그 주인을 찾아
백량자를 먹이다니!
그것을 맞고 보낼 때는
정중한 인사가 있는 법인데···

11
주가 암주를 감파하다
州勘庵主

본칙

趙州到一庵主處問, 有麼有麼. 主豎起拳頭. 州云 水淺不是泊舡處, 便行.

又到一庵主處云, 有麼有麼. 主亦豎起拳頭. 州云能縱能奪, 能殺能活, 便作禮.

조주가 한 암주의 처소에 이르러 "있느냐, 있느냐?" 하고 물었다. 암주가 주먹을 내밀자, 주가 "물이 얕아 배를 댈 곳이 아니군!" 하고는 떠나버렸다.

또 한 암주의 처소에 이르러 "있느냐, 있느냐?" 하자, 암주가 역시 주먹을 내밀었다. 주가 "놓아주기도 하고 뺏기도 하며 죽이기도 하고 살리기도 하는구나!" 하고는 예를 올렸다.

염제

무문은 말한다. 다 같이 주먹을 내밀었거늘 어찌하여 한 사람은 긍정하고 한 사람은 긍정치 않았는가? 말해보라! 허물이 어느 곳에 있었는가? 만약 여기에서 일전어를 말할 수 있으면, 조주의 혓바닥은 뼈가 없어서 붙들어 일으키기도 하고 꺼꾸러뜨리기도 하여 대자재大自在를 얻었음을 보게 되리라.

비록 그러나 조주가 도리어 두 암주에게 감파를 당했음을 어찌하랴. 이 두 암주가 우열이 있다 하더라도 참학參學의 안목을 갖추지 못하였고, 우열이 없다고 하더라도 역시 참학의 눈을 갖추지 못하였다.

송

안목은 유성, 기틀은 번개.
사람을 죽이는 칼이요, 사람을 살리는 칼이로다.

-주인공아!
-메아리는 어디나 있고…
나남에게 속지 말라시니
자상하신 자문자답.

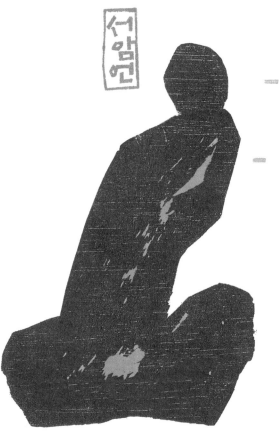

-택배요! 등기님
본인이신가요?
-접니다! 제가
주인공이라고요

-여보! 여보서
-아버지! 어
-이놈 저놈
-2층4호 장

서암연

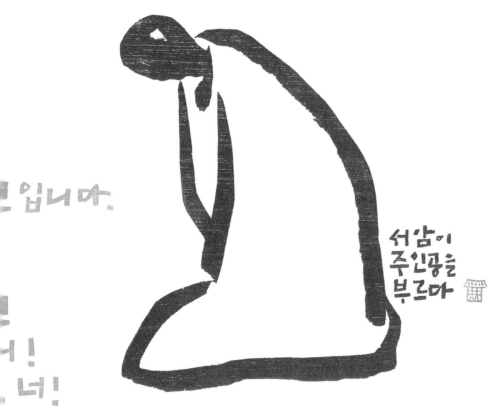

입니다.

너!

너!

장 … 그게 모두 당신을 부르고 …

서암이
주인공을
부르다

12

암이 주인공을 부르다

巖喚主人

본칙

瑞巖彥和尙, 每日自喚主人公, 復自應諾, 乃云惺惺著, 喏, 他時異日莫受人瞞, 喏喏.

서암 언 화상은 매일 "주인공아!" 하고 부르고서 다시 스스로 대답하면서, "정신 차려라!" "네!" "뒷날 남의 속임을 당하지 말아라!" "네! 네!" 하였다.

염제

무문은 말한다. 서암 늙은이가 스스로 팔기도 하고 스스로 사기도 하면서, 허다한 기괴한 몰골을 농출弄出하였다. 무슨 까닭인가 하면, 부른 것이나 대답한 것이나 정신 차려라 한 것이나 남의 속임을 당하지 말아라 한 것에 집착하면 여전히 또한 옳지 않기 때문이다. 만약 저를 모방하더라도 모두 여우의 견해다.

송

도를 배우는 자가 진리를 보지 못하는 것은, 단지 전처럼 식신識神을 오인하기 때문이네.
무량겁 동안의 생사근본인 것을, 어리석은 자는 본래의 참모습이라고 부르네.

덕산

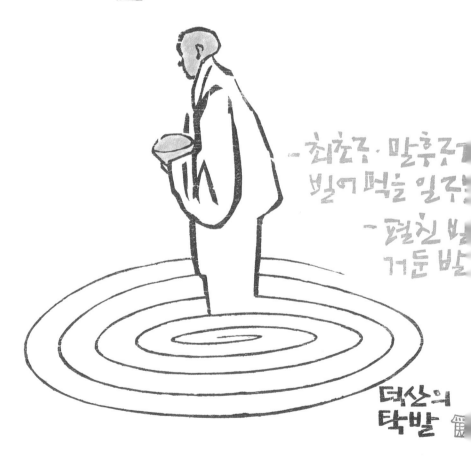

- 최초로 · 맡후기
빌어먹는 일정

- 펼친 법
거둔 발

덕산의
탁발

13

덕산의 탁발
德山托鉢

본칙

德山一日托鉢下堂, 見雪峯問者老漢鐘未鳴鼓未響, 托鉢向甚處去, 山便回方丈. 峯擧似巖頭, 頭云,

大小德山未會末後句. 山聞令侍者喚巖頭來, 問曰汝不肯老僧耶. 巖頭密啓其意, 山乃休去. 明日陞座,

果與尋常不同, 巖頭至僧堂前拊掌 大笑云, 且喜得老漢會末後句, 他後天下人, 不奈伊何, 然只得三年.

덕산이 하루는 발우를 들고 승당으로 내려가다, 설봉이 "이 늙은이야! 종도 치지 않았고 북도 울리지 않았는데 어디로 가시는 게요?" 하는 물음을 당하고서, 산이 곧 방장으로 돌아갔다.

설봉이 이 일을 암두에게 말하니, 두가 "만만찮은 덕산이 말후구末後句도 모르다니!" 하였다.

덕산이 이 말을 듣고 시자를 시켜 암두를 불러오게 하여 "너는 노승을 업신여기는 게냐?" 하고 물으니, 암두가 가만히 그의 뜻을 말씀드리자, 산이 곧 그만두었다.

다음날 법상에 올라가서는 과연 평소와는 같지 않자, 암두가 승당 앞에 이르러 손뼉을 치고 크게 웃으며 "우선 늙은이가 말후구를 안 것에 대해 기뻐하노라. 후일 아무도 저를 어쩌지 못하리라. 그렇지만 삼 년뿐일걸!" 하였다.

염제

무문은 말한다. 만약 말후구라면 암두나 덕산이 모두 꿈에도 보지 못했다. 점검해보면 무대 위의 꼭두각시놀음과 꼭 같다.

송

최초구最初句를 알면, 곧 말후구를 알 수 있으나 말후나 최초도, 이 일구─句는 아니다.

동양

—동양·서양이 있기 적없는
남북이 있으니 거기서도 ㄹ

—남북이 다투면 고양이 죽는다!
고양이를 살릴 한마디는 무엇인

서랑

...이 살아남지 못했구나!

살아남지 못하겠다.

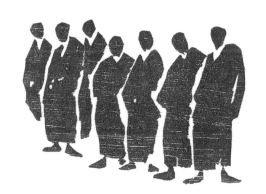

호걸이
냥이를 베다 🀱

일러 보라! 일러 보라!

14

남전이 고양이를 죽이다
南泉斬猫

본칙

南泉和尚, 因東西兩堂爭猫兒, 泉乃提起云, 大衆道得即救, 道不得即斬却也. 衆無對, 泉遂斬之.
晚趙州外歸, 泉擧似州, 州乃脫履安頭上而出. 泉云, 子若在即救得猫兒.

남전 화상이 어느 날, 동·서 양당에서 고양이를 다투자, 전이 이를 치켜들고는 "대중이 말한다면 구해줄 것이요, 말하지 못하면 베어버리겠다" 하더니, 대중이 대답이 없자, 결국 죽여버렸다.

저녁나절에 조주가 밖에서 돌아오자, 전이 이 일을 조주에게 말했다. 그러자 주가 신발을 벗어 머리에 이고 나가버렸다. 전이 "자네가 만일 있었더라면 고양이를 살릴 수 있었을 것을!" 하였다.

염제

무문은 말한다. 말해보라! 조주가 짚신을 머리에 인 뜻이 무엇인가? 만약 여기에서 일전어를 말할 수 있으면 곧 남전의 법령이 허행虛行이 아님을 알 것이다. 만일 그러지 못하면, 위태롭다!

송

조주가 만일 있었던들, 이 법령을 거꾸로 행했으리.
칼을 빼앗아, 남전은 목숨을 빌었을 것을!

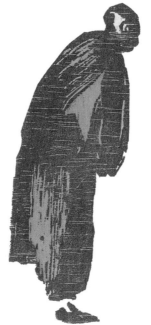

동심

동산의
방망이
60대 ⛩

동심

- 법통들이야 바...

- 2호선을 탔느니
 고급자가용을 타...
 60 방 몽둥이 지...

- 세도나·프럼
 그렇게 떠도는
 쉬라! 요갈테...

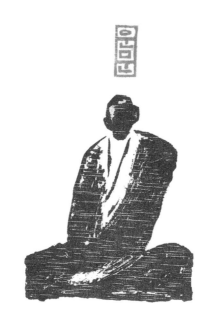

— 봅통같은 놈아!

떼처럼 많다!
8번 버스를 탔느냐?
다고해도
을 피하지는 못한다.
슈캄·본사선방 에도
들이 많다.
나혼자, 쉬라!

15
동산의 삼돈*
洞山三頓

본칙

雲門因洞山參次, 門問曰 近離甚處, 山云 查渡. 門曰 夏在甚處, 山云 湖南報慈. 門曰 幾時離彼, 山云

八月二十五. 門曰 放汝三頓棒. 山至明日却上問訊, 昨日蒙和尚放三頓棒, 不知過在甚麼處.

門曰 飯袋子, 江西湖南, 便恁麼去. 山於此大悟.

운문이 어느 날 동산이 찾아오자 "요 근래 어디서 떠났는가?" 하고 물었다.

"사도에서 떠났습니다."

"여름에는 어디서 지냈는가?"

"호남 보자에서 지냈습니다."

"언제 거길 떠났는가?"

"8월 25일 날 떠났습니다."

"네게 삼돈의 방망이를 때려야겠지만, 그만둔다."

산이 다음날 문안을 여쭈면서 "어제 화상께서는 삼돈의 방망이를 그만둔다고 하셨습니다만, 잘못이 어디에 있었는지 알지 못하겠습니다" 하였다.

문이 "밥통 같은 놈아! 강서나 호남으로 그렇게 돌아다녔느냐?" 하자, 산이 이 말에 크게 깨달았다.

염제

무문은 말한다. 운문이 그 당시에 곧 본분초료本分草料를 주어서 동산으로 한 가닥 살아갈 길을 가지게 했던들, 가문이 적막하게는 되지 않았을 것이다. 어젯밤에는 시비의 바닷속에 빠져 있다가, 날이 새기를 기다려 다시 찾아왔고, 또 저에게 자세히 일러주고서야 동산이 바로 깨달을 수 있었으니, 성질이 불칼 같은 자는 아니다. 여러분들께 묻노라. 동산이 삼돈의 방망이를 맞았어야 옳을까, 맞지 않았어야 옳을까? 만일 맞았어야 했다면 초목총림이 모두 방망이를 맞아야 할 것이요, 만약 맞지 않았어야 했다면 운문은 또 거짓말을 한 셈이다. 여기에서 분명하면 비로소 동산과 한 입으로 숨을 쉬게 될 것이다.

송

사자가 새끼를 가르칠 땐 당혹하게 하는 방법을 쓰나니, 머뭇머뭇하면 차 넘어뜨려 벌써 몸을 뒤집힌다.
무단히 다시 정수리에 일침을 가했으니, 앞의 화살은 오히려 가벼우나 나중의 화살은 깊다.

* 1돈頓은 20 방망이.

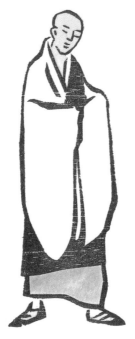

중소리라
칠조가사

- 사람털을 쓰고 사
 가사를 걸치고 중님
 사람이 할짓은 아
 옷이 무겁거든 옷을
 몸을 벗으라!
- 운문이 조종을 울리
 조위금 봉피에 네님
 산문 밖에는 이미
 세상 버린 이는 길

못하는 일이나
하는 일이나,

몸둥이 무겁거든

알겠는가?
'조'를 쓰건 말건
내걸렸다.
신 지도 오래…

16
종소리와 칠조가사
鐘聲七條

본칙

雲門曰, 世界恁麼廣闊, 因甚向鐘聲裏披七條.

운문이 말하기를 "세계가 이렇게 광활한데, 무엇하러 종소리를 듣고 칠조가사를 입는가?" 하였다.

염제

무문은 말한다. 무릇 선을 참구하고 도를 배우는 데는, 소리를 따르고 색을 좇는 짓을 절대 삼가야 한다. 설사 소리를 듣고 도를 깨달았고, 색을 보고 마음을 밝혔더라도 이 역시 귀한 일이 아니다. 납승가納僧家는 소리를 걸터타고 색을 덮어씌우고서 온갖 사물에서 밝히고 한 걸음 한 걸음에서 미묘해지는 것임을 자못 알지 못한 것이다.

비록 그렇지만, 말해보라! 소리가 귓전으로 다가왔는가? 귀가 소리 곁으로 다가갔는가? 비록 소리와 고요가 다 없어졌다 하더라도, 여기에 이르러서는 어떻게 말할 것인가? 만약 귀로 들어 알기 어렵거든, 눈으로 소리를 들어야만 비로소 가까우리라.

송

알고 나면 일마다 한집안이요, 알지 못하면 천차만별이네.
알지 못했더라도 일마다 한집안이요, 알고 나면 천차만별이네.

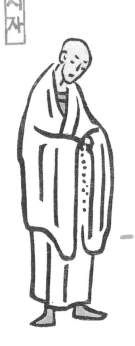

시자

착한시자가 국사의 잔소리
다 듣고, 묻는대로 다 대답ㅎ

- 부르시니 비로소 일이 있네!
불러 대답할때도 어렵지ㅁ
부르시기전에도 어려운 것ㅎ

- 집안이 부
힘있고 돈.
음주운전ㄷ
그래 그랴

예충

국사가
세번 부르다

...은 자식이 고맙하다시니
...은 자식들, 마약도하고 술도하고
강간도하고 욕도하고 갑질도 하고.
...은짓은 천년의주!

17

국사가 세 번 부르다

國師三喚

본칙

國師三喚侍者, 侍者三應. 國師云 將謂吾辜負汝. 元來却是汝辜負吾.

국사*가 시자**를 세 번 부르니, 시자가 세 번 대답하였다. 그러자 국사가 "내가 너를 저버린 줄 알았더니, 원래 네가 나를 저버린 것이었구나!" 하였다.

염제

무문은 말한다. 국사가 세 번 부른 것은 혀가 땅바닥에 떨어진 것이요,*** 시자가 세 번 대답한 것은 자신의 재능을 숨기고 말한 것이다.

국사는 나이가 연로하고 마음이 외로워, 소 머리를 내리누르며 풀을 먹였으나, 시자는 인정하기를 거부했으니, 맛있는 음식도 배부른 자에게는 아무 소용 없다. 말해보라! 어디가 제가 저버린 곳인가? 나라가 태평하면 재주 있는 자가 귀하고, 집안이 부유하면 자식이 교만하다.

송

구멍 없는 쇠칼을 사람에게 씌우려 하나, 누차 아손兒孫은 예사롭지 않았네.

가문을 지탱하고자 하면, 다시 맨발로 칼산을 올라가야 하리.

* 남양南陽 충忠 국사國師.

** 탐원耽原을 말함.

***허튼소리를 너무 많이 했다는 표현.

그 자리에 없었
어느 것이 장물이

-깨를 훔쳤건
무슨 상관인
모두 고통속이
"도독이야!"

무문이 시비!
-쉿! 다 훔쳐

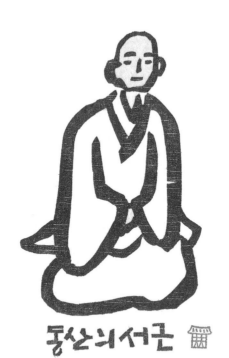

동산의 서근 ⌂

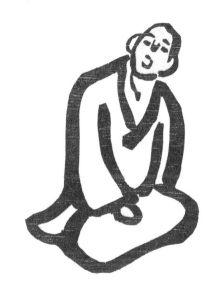

징

삽짝께 중에
알수없다.

훔쳤건

...?

될 일이다.

말라니,

거라도 . 소리지르지 말고 !

18

동산의 깨 서 근

洞山三斤

본칙

洞山和尙因僧問, 如何是佛, 山云麻三斤.

동산 화상이 어느 날, 중이 "어떤 것이 부처입니까?" 하고 물으니, "깨 서 근!" 하였다.

염제

무문은 말한다. 동산 노인이 조그만 조개선蚌蛤禪을 참구하여, 입을 벌리기만 하면 간장까지 드러낸다. 비록 그러나 말해보라! 어느 곳에서 동산을 볼 것인가?

송

툭 튀어나온 한마디 '깨 서 근'이여, 말도 친절하고 뜻도 또한 친절하네.
와서 시비를 말하는 자, 그가 바로 시비하는 자네.

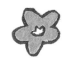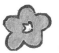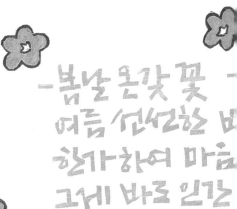

—봄날 온갖 꽃 ㅡ
여름 (신선한 비
한가하여 마음
그게 바로 인간

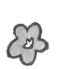

남전

—말한다.
꽃은 때 놓치는
인간호시절은,

—여름을 덥게ㅣ
평상심이 땀
겨울을 춥게ㅣ
평상심이 ㅂ
—빌어먹을, 평

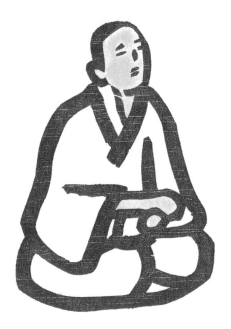

ㅣ달
거울에 눈이랑
ㅣ끈 바 없으면
길!

이 한가하게 오고.
그렇게!
봤더니
ㅣ고 버
ㅣ러다.
!

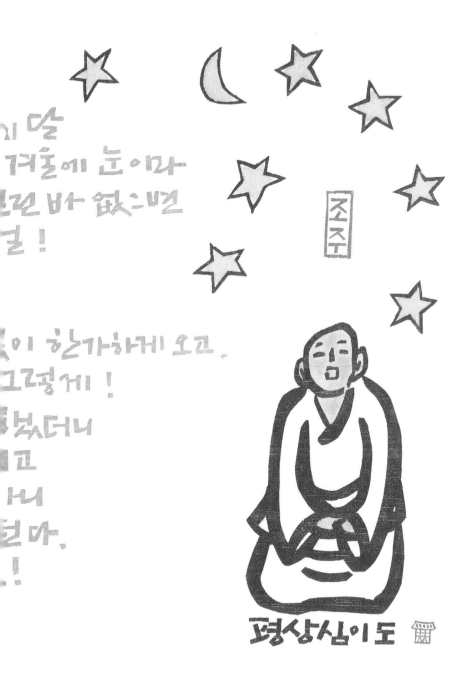

19
평상이 도
平常是道

본칙

南泉因趙州問, 如何是道, 泉云平常心是道. 州云 還可趣向否, 泉云 擬向卽乖. 州云

不擬爭知是道, 泉云 道不屬知不屬不知, 知是妄覺, 不知是無記. 若眞達不擬之道, 猶如太虛廓然洞豁,

豈可强是非也. 州於言下頓悟.

남전이 어느 날, 조주가 "도란 어떤 것입니까?" 하고 물으니, 전이 "평상의 마음이 도다" 하였다. 주가

"또한 취향趣向할 수 있습니까?" 하니, "취향하려 하면 어긋난다" 하였다.

"취향하지 않으면 어떻게 도인 줄 알겠습니까?"

"도는 아는 것이나 알지 못하는 것에 속하는 것이 아니다. 안다면 망각이요, 알지 못한다면

무기無記다. 만약 진정으로 의심치 않는 도를 알았다면, 마치 허공과 같이 텅 비고 탁 트일 것이니,

어찌 옳고 그르고를 따질 수 있겠는가."

주가 이 말에 돈오하였다.

염제

무문은 말한다. 남전은 조주의 물음을 받고, 바로 기와가 풀리고 얼음이 녹듯 실없이 풀려, 주제를 확실히 파악하지 못하였고, 조주는 설사 깨달았다고 하더라도 다시 삼십 년은 참구해야 할 것이었다.

송

봄에는 온갖 꽃 가을은 밝은 달, 여름엔 시원한 바람 겨울엔 눈.
만약 한가하여 마음에 걸림이 없으면, 바로 인간의 좋은 시절이네.

- 송원화상과 함께 계신 그이가
목불이라던가 철불이라던가?
웃고 계신다던가 성내 계신다던가?
옛부처님의 몇대손 이시라던가?

- 좌불은 서지 못하고 입도 못열지!
걷기야 더 말해 무엇 하는가?
입상은 앉지도 눕지도 못하네!

마지막 일주는 이
- 오늘 손님은 앉아서

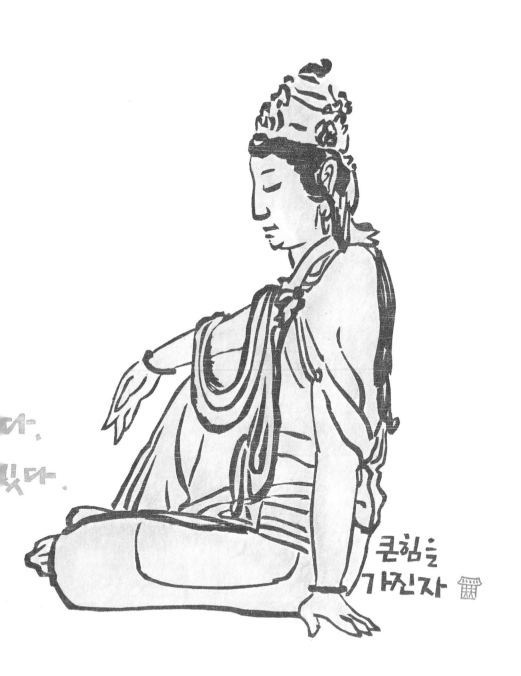

다.

있다.

큰힘을
가진자

20
큰 힘을 가진 자
大力量人

본칙

松源和尙云 大力量人, 因甚擡脚不起. 又云 開口不在舌頭上.

송원 화상이 말하기를 "큰 힘을 가진 자도 어찌하여 자신의 발은 들지 못하는가?" 하고, 또 "입을 열더라도 혓바닥 위에는 있지 않다" 하였다.

염제

무문은 말한다. 송원은 창자까지 기울여 보인 자라 할 수 있겠구나. 다만 알아먹는 사람이 없을 뿐이니, 설사 곧바로 알아먹었다 하더라도 무문의 처소에 와서 아픈 방망이를 맞아야 할 것이다. 왜냐하면, 순금을 알려거든 불속을 살펴야 한다.

송

발을 들어 향수해香水海를 차 뒤집고, 고개를 숙여 사선천四禪天을 바라보라.
일개 몸뚱이를 붙일 곳이 없으니, ……(일구를 이어주기 바란다)

-모르겠다-!
똥막대기도, 부쉬도,
불법과 번갯불과 부싯돌,
모두 모르는 일이다.

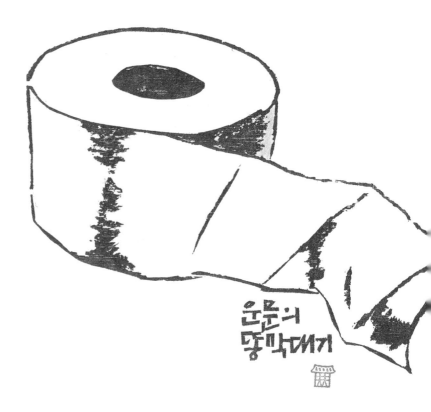

운문의
똥막대기

- 부처를 믿으시는가?
냄새 난다.
똥막대기 부터 지워라!
- 똥을 물에 흘려 보내는 시절에는
두루마리 화장지가 부처지!
- 부처? 똥종이!

21
운문의 똥막대기
雲門屎橛

본칙

雲門因僧問, 如何是佛. 門云乾屎橛.

운문이 어느 날, 어떤 중이 "어떤 것이 부처입니까?" 하고 물으니, 문이 "똥 말리는 막대기!" 하였다.

염제

무문은 말한다. 운문은 집안이 가난하여 나물밥도 먹기 어렵고, 일이 바빠 초서草書를 쓸 겨를도 없는 이라고 말할 수 있겠다. 걸핏하면 똥막대기를 들고 나와 집안을 지탱하니, 불법의 꼬락서니를 알 만하다.

송

번갯빛, 돌불石火이여!
눈만 깜짝여도, 이미 그르쳤네.

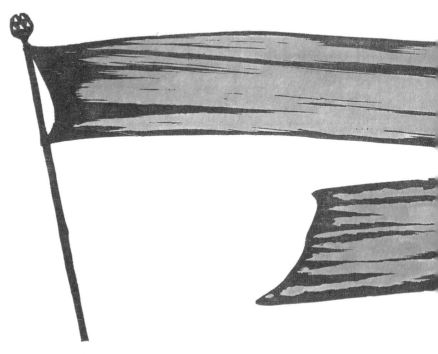

- 창근 자빠지고 21세기가 저
- 문앞 창근에는 허공이 걸려
 말 못한다! 말 못한다!
- 허공이 하필 창근에 걸려
 일컫는 – 차메도 무에도 속

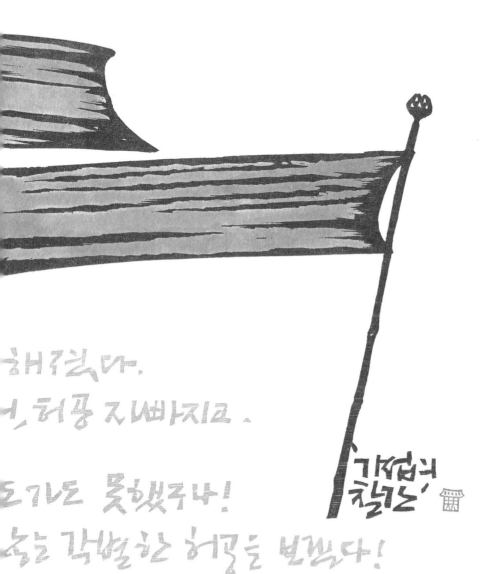

해결다.
ㄴ허공 지빠지고.

ㄷ가도 못했구나!
ㅎ는 각별한 허공을 받겠다!

가겹게
칠년스

22
가섭의 찰간대
迦葉刹竿

본칙

迦葉因阿難問云世尊傳金襴袈裟外別傳何物. 葉喚云阿難, 難應諾. 葉云倒却門前刹竿著.

가섭이 어느 날, 아난이 "세존이 금란가사를 전한 밖에 따로 어떤 물건을 전했습니까?" 하고 물으니, 섭이 "아난아!" 하고 불렀다. 아난이 대답하자, "문 앞의 찰간을 넘어뜨려버려라" 하였다.

염제

무문은 말한다. 만약 여기에서 분명히 일전어를 말할 수 있으면, 영산의 한 회상이 엄연히 흩어지지 않았음을 보려니와, 만약 그러지 못한다면 비바시불毘婆尸佛부터 이미 마음을 내어 바로 지금까지 이르렀다 하더라도 묘리를 얻지 못하리라.

송

질문한 곳이 어찌 대답한 곳만하랴만, 몇 사람이나 여기에 눈에 핏줄을 세웠던가.
형은 부르고 아우는 대답하여 집안의 추한 꼴을 보였으니, 음양에 속하지 않는 별다른 봄이네.

- 본래면목을 모르겠느냐. 이목주니
동네 숫컷 개가 풀리먼 숫캐를

- 선악을 생각지 않으니 대은령이
장물을 사이좋게 나누고 한통속이
본래 면목을 감추어서 그림자

배·어미를 닮았다.
은 새끼가 많아지지 않더냐?

도둑놈들이 형제결의를 하는구나!
너, 대융령 공법놈들
없다.

23

선악을 생각지 말라

不思善惡

본칙

六祖因明上座 趁至大庾嶺, 祖見明至, 卽擲衣鉢於石上云, 此衣表信, 可力爭耶, 任君將去. 明遂擧之,
如山不動, 踟躕悚慄, 明曰我來求法, 非爲衣也, 願行者開示. 祖云 不思善不思惡, 正與麼時,
那箇是明上座本來面目. 明當下大悟, 遍體汗流, 泣淚作禮, 問曰 上來密語密意外, 還更有意旨否. 祖曰
我今爲汝說者, 卽非密也, 汝若返照自己面目, 密却在汝邊. 明云 某甲雖在黃梅隨衆, 實未省自己面目,
今蒙指授入處, 如人飮水冷暖自知, 今行者卽是某甲師也. 祖云 汝若如是, 則吾與汝同師黃梅, 善自護持.

육조가 어느 날, 명 상좌가 쫓아와 대유령에 이르자, 조가 명이 이른 것을 보고는, 곧 의발을 바위 위에 던져두고 "이 옷은 신信을 표시한 것이다. 어찌 힘으로 다툴 수 있겠는가. 그대가 가져가려면 마음대로 가져가보라" 하였다. 명이 마침내 이를 들었으나 태산과 같이 움쩍도 않자, 주저하고 당황하여 "내가 온 것은 법을 구하기 위해서지 의발 때문은 아닙니다. 원하노니 행자께서는 가르침을 주소서" 하였다.

조가 "선도 생각지 말고 악도 생각지 말라. 바로 이런 때에 어떤 것이 명 상좌의 본래면목인가?" 하니, 명이 그 즉시 대오하여 온몸에 땀을 흘리며 슬피 울며 예를 올리고는, "지금까지의 비밀스런 말씀이나 비밀스런 뜻 외에 또한 다시 다른 지취가 있습니까?" 하였다.

"내가 지금 그대를 위하여 말한 것은 곧 비밀스러운 것이 아니다. 그대가 만약 자기 면목을 반조한다면, 그 비밀은 도리어 그대 쪽에 있다."

"제가 비록 황매에서 대중을 따라 지냈으나 실로 자기의 면목을 성찰하지 못했더니, 지금 들어갈 곳을 가르침 받고서, 마치 물을 먹어본 자만이 차고 더운 것을 알 듯합니다. 이제 행자께서는 곧 저의 스승이십니다."

"그대가 만약 이와 같다면, 나는 그대와 황매의 같은 제자다. 잘 스스로 호지하라."

염제

무문은 말한다. 육조는 이 일이 황급하여, 노파와 같이 마음이 친절한 이였다고 말할 수 있겠다. 마치 갓 익은 여지荔支를 껍질도 벗기고 씨도 발라내고서 그의 입속에 넣어주면서 '어서 먹어! 어서 먹어!' 한 것과 진배없다.

송

묘사할 수 없음이여 그릴 수도 없고, 칭찬할 수 없음이여 분별하지도 못한다.
본래면목이여 감출 곳이 없으니, 세계가 무너지더라도 그는 없어지지 않는다.

밭을 일구는 농부는
동창이 밝으면
어느 밭으로 가야 하는지 안다.
고추가 붉었으니, 그 밭에 드는 것
비료포대 들고 장갑을 끼고 나서
— 고추딸것이 많아요?

말을
떠나다

_하지!
_이웃이 묻는다.

- 이웃 대문은 철대문
 내집은 나무대문.
 세상 떠나신 이웃 노인네는
 평생 문없이 사셨다.

- 돌쩌귀 없는 문을 열었더니
 자고새 울고 백화향기조른
 삼월이 열렸구나!

24
언어를 여의다
離却語言

본칙

風穴和尚因僧問, 語默涉離微, 如何通不犯. 穴云 長憶江南三月裏, 鷓鴣啼處百花香.

풍혈 화상이 어느 날, 어떤 중이 "언어와 적묵은 이·미離微*에 빠진 것입니다. 어떻게 깨달아야만 잘못을 범하지 않겠습니까?" 하고 묻자, 혈이 "곰곰이 생각해보니, 강남의 삼월은 자고새 우는 곳에 백화가 향기로웠다" 하였다.

염제

무문은 말한다. 풍혈의 기틀은 번갯불과 같아, 길이 보이기만 하면 금방 내달린다. 그러나 앞사람의 혓바닥을 앉은자리에서 끊어버리지 못했음을 어찌하랴. 만약 여기에서 분명히 보면, 스스로 몸을 벗어날 활로가 있으리라. 또한 언어삼매를 여의고 일구를 말해보라!

송

풍골구風骨句**를 드러내지 않고도, 말하기 전에 벌써 분부하였네.
걸음을 내디뎌 뭐라고 지껄인다면, 그대, 매우 부끄러운 노릇인 줄 알아야 하리.

* 온갖 사상事相을 여읜 불성法性의 체體가 적연부동寂然不動한 것을 이離라 하고, 그 법성法性의 용用이 미묘불가사의微妙不可思議한 것을 미微라 한다.
** 가풍의 골격. 품격을 나타내는 구절.

-꿈이로구나! 너도 한바탕, 나도 한[
그러나, 그 꿈은 꼭 붙들어라. 깨면,

7 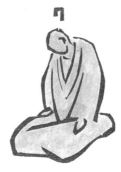 6 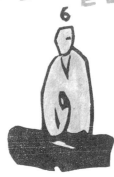 5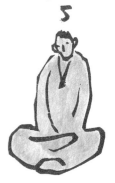

-마하얼
 사고가

-벽비를
 사주를 ㄱ
 활주가

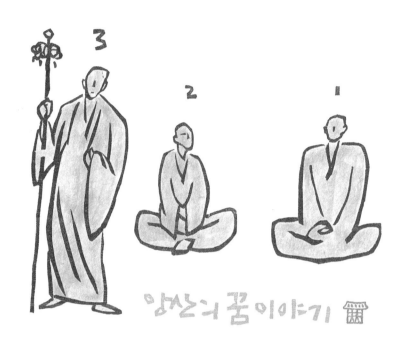

라!

3 2 1

양싼의 꿈이야기 🏛

다… , 큰차에 승객이 많으니

크게 나지!

를 어렵다.

닐려 놓았더니 …

에 달린 목숨이 되는구나!

삼좌의 설법
三座說法

본칙

仰山和尙, 夢見往彌勒所安第三座, 有一尊者, 白槌云今日當第三座說法. 山乃起白槌云摩訶衍法,

離四句絶百非, 諦聽諦聽.

앙산 화상이 꿈에, 미륵이 자리해준 제3좌에 가서 앉았더니, 어떤 한 존자가 추椎를 치며 "오늘은
제3좌가 설법할 차례입니다" 하였다.

산이 그리하여 일어나 추를 치고서 "마하연摩訶衍의 법은 사구四句를 여의었고 백비百非가 끊어졌다.
자세히 자세히 들어라!" 한 꿈을 꾸었다.

염제

무문은 말한다. 말해보라! 이것이 설법인가, 설법이 아닌가? 입을 열면 잘못이요, 입을 열지 않더라도 잘못이며, 입을 열지도 닫지도 않으면 십만팔천이다.

송

밝은 대낮에, 꿈속에서 꿈을 설했구나!
해괴한 짓으로, 온 대중을 속이다니!

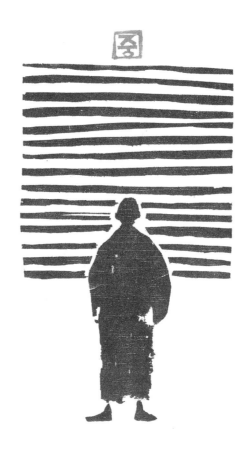

- 법산노인이 젊은이들에게
 공연한 수고를 끼치는구나.
 바람을 들이려면 발을 걷고
 볕을 가리려면 발을 드리워야지!
 여름이 가는구나! 못 붙잡는다!

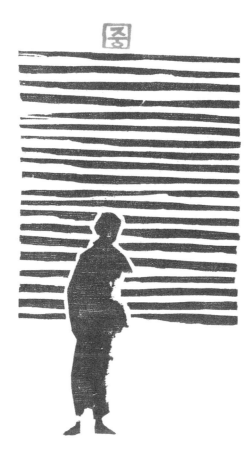

두중이
발을걷다

26

두 중이 발을 걷다
二僧卷簾

본칙

清涼大法眼, 因僧齋前上參, 眼以手指簾, 時有二僧, 同去卷簾, 眼曰 一得一失.

청량의 대법안이 어느 날, 공양 전에 법을 설할 적의 일이다. 안이 손으로 발을 가리키자, 그때 두 중이 함께 발을 걷었다. 그러자 안이 "한 사람은 얻었고 한 사람은 잃었다" 하였다.

염제

무문은 말한다. 말해보라! 누가 얻었고 누가 잃었는가? 만약 여기에서 외짝눈을 얻으면 곧 청량 국사의 허물된 곳을 알 수 있으리라. 비록 그렇지만 얻고 잃었다는 곳을 향해 절대 분별하지 말라.

송

걷어올린 것은 매우 분명하여 허공에까지 사무쳤네. 허공도 오히려 우리 종宗에 부합하지 못하나니 어찌 허공마저 모두 놓아버리고, 면밀히 바람이 통하지 않게 하는 것만 하랴.

어떤고중

— 삼학은,
수육도 아니요,
훙어도 아니요,
김치도 아니다!

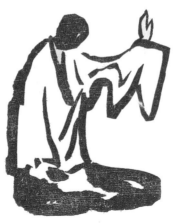

마음도 부처도
아니다

— 옛부처님들도 서
더우니 서로 부채
배고프니 서로 법

법은,
마음도 아니요,
부처도 아니요,
물건도 아니다.

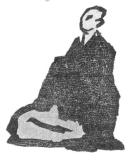

삶은 안부가 있으셨다
거주고
밀어주는구나! 좋다! 좋다!

27

마음도 부처도 아니다
不是心佛

본칙

南泉和尙, 因僧問云 還有不與人說底法麼, 泉云有. 僧云, 如何是不與人說底法, 泉云 不是心

不是佛不是物.

남전 화상이 어느 날, 어떤 중이 "또한 사람에게 설하지 않은 법이 있습니까?" 하고 물으니, 전이

"있다" 하였다. 중이 "사람에게 설하지 않은 법이란 어떤 것입니까?" 하니, 전이 "마음도 아니요,

부처도 아니요, 물건도 아니다" 하였다.

염제

무문은 말한다. 남전이 이 한 질문을 받고, 실로 자신을 잃어버릴 정도로 적잖이 당황하였다.

송

지나치게 친절함이여 임금의 덕을 상하게 하고, 말이 없음이여 진정코 공이 있도다.

제멋대로 창해가 변하는 대로 맡겨두네만, 끝내 임금에게 통하지는 못하네.

용담에게는 불이 있었구나!
덕산은 어둠속에서 빈손...

용담

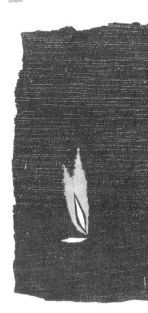

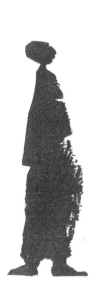

- 붉히고 끄느
 허공이 문득
 다시 그때
 낙산사
- 청룡, 덕

용담의
촛불

은 어렵지 않다
었으니 큰일이다.
난 하지 말라.
것 보지 않았느냐?
산이 모두 타고 없는것 아느냐?

오랫동안 용담의 소문을 듣다
久響龍潭

본칙

龍潭因德山請益抵夜, 潭云 夜深 子何不下去. 山遂珍重揭簾而出, 見外面黑, 却回云 外面黑.

潭乃點紙燭度與, 山擬接, 潭便吹滅, 山於此忽然有省, 便作禮. 潭云 子見簡甚麼道理.

山云 某甲從今日去, 不疑天下老和尙舌頭也. 至明日龍潭陞堂云 可中有簡漢, 牙如劍樹, 口似血盆,

一棒打不回頭, 他時異日, 向孤峯頂上, 立吾道在. 山遂取疏抄, 於法堂前, 將一炬火, 提起云 窮諸玄辨,

若一毫致於太虛, 竭世樞機, 似一滴投於巨壑, 將疏抄便燒, 於是禮辭.

용담이 어느 날, 덕산이 밤이 이슥하도록 법을 묻자, 담이 "이젠 밤이 깊었네. 자네는 어찌하여 내려가지 않는가?" 하였다. 산이 마침내 문안을 드리고 발을 걷고 나가다가, 밖이 캄캄한 것을 보고 뒤돌아서서 "밖이 캄캄합니다" 하였다. 그러자 담이 종이 초를 붙여 건네주니 산이 이를 받으려 하자 담이 곧 훅 불어 꺼버렸다. 산이 여기에서 홀연히 깨닫고는 곧 예를 올렸다. 담이 "자네가 무슨 도리를 보았는가?" 하자, "제가 오늘부터는 천하 노화상들의 말씀을 의심치 않겠습니다" 하였다.

다음날 용담이 법상에 올라가 "여기 한 사나이가 있다. 그는 이빨은 검수劍樹와 같고, 입은 혈분血盆과 같다. 한 방망이로 내리쳐도 움쩍도 않는다. 훗날 고봉정상에서 나의 도를 세울 것이다" 하였다.

다음날 마침내 소초疏抄를 법당 앞에 쌓아놓고 횃불 하나를 치켜들고는 "모든 현묘한 이론을 통달했더라도 털 한 오리를 허공에 두는 것과 같고, 세상의 추기樞機를 다 이루었다 하더라도 한 방울의 물을 바다에 던지는 것과 같다" 하고는, 소초를 불살라버리고는 예를 올리고 떠났다.

염제

무문은 말한다. 덕산이 관문을 벗어나기 전에는, 마음에 말 못하는 울분을 참으면서 일부러 남방으로 와서 '교외별전'의 뜻을 쓸어버리려 하였다. 그리하여 예주의 노상에 이르러서 노파에게 점심을 할 수 있겠는가 하고 물었다. 노파가 "대덕의 행랑 속에 든 것은 무슨 문자인가요?" 하자, "금강경 소초요" 하였다. 노파가 "그 경에서 말씀하기를 '과거의 마음도 얻을 수 없고, 현재의 마음도 얻을 수 없고, 미래의 마음도 얻을 수 없다' 하였습니다. 대덕께서 점심하려는 것은 어떤 마음입니까?" 하자, 덕산은 이 한 물음을 받고는 실로 입이 대바구니같이 되었다. 그러나 노파의 이 말에 기가 꺾이지는 않았다. 그리하여 마침내 노파에게 "이 부근에는 어떤 종사가 계시오?" 하고 물었다.

노파가 "5리 밖에 용담 화상이라는 분이 계십니다" 하였다. 그리하여 용담에 이르러 자신의 허물을 모조리 내바쳤으니, 앞의 말이 뒤의 말과 부응되지 않는 자라 할 수 있으리라.

용담은 자식을 가엾이 여기면 못난 줄도 모른다는 말처럼, 저에게 조그마한 불씨가 있는 것을 보고는 당황하여 더러운 물을 황급히 끼얹었으니, 냉정한 입장에서 보면 한바탕 웃음거리로다.

송

이름을 듣는 것이 얼굴을 보는 것보다 못하고, 얼굴을 보는 것이 이름을 듣느니만 못하다.

비록 콧구멍은 구해내었으나, 눈을 멀게 했음을 어찌하랴.

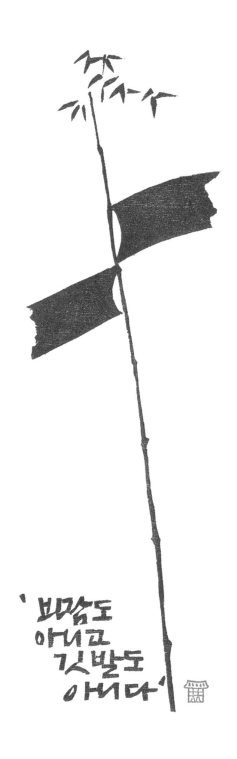

'바람도
아니고
깃발도
아니다'

...발을 내다건 중생 !
...ㅗ, 낯익는 잔소리. 선기의 상사!

...ㄷ 둥크 나부끼고
...ㄷ 서로 나부끼는구나!
... 심둥!
...리가 크다.
...다흠이 모두 같은 죄를 지었다.

...서면
...마흠이 불만하겠다.
...ㅏ! 좋은 날이다!

29
바람도 아니고 깃발도 아니다
非風非幡

본칙

六祖因風颺刹幡, 有二僧對論, 一云 幡動, 一云 風動, 往復曾未契理.

祖云 不是風動, 不是幡動, 仁者心動. 二僧悚然.

육조가 어느 날, 바람에 깃발이 나부끼니, 두 중이 대론하여 한 사람은 깃발이 움직인다 하고, 한 사람은 바람이 움직인다 하며, 주거니 받거니 조금도 이치에 맞지 않자, 조가 "바람이 움직이는 것도 아니요, 깃발이 움직이는 것도 아니요, 그대들의 마음이 움직이는 것입니다" 하니, 두 중이 부끄러워하였다.

염제

무문은 말한다. 바람이 움직이는 것도, 깃발이 움직이는 것도, 마음이 움직이는 것도 아니니, 어느 곳에서 조사를 볼 것인가? 만약 여기에서 분명히 볼 수 있으면, 두 중은 무쇠를 사려다가 금을 얻었고, 조사는 참을성이 없어 한바탕 실수를 저질렀음을 비로소 알 수 있으리라.

송

바람, 깃발, 마음이 움직임이여, 한 죄로 묶어 처리할 일이로다.
입을 열 줄만 알았지, 잘못된 말인 줄은 알지 못했네.

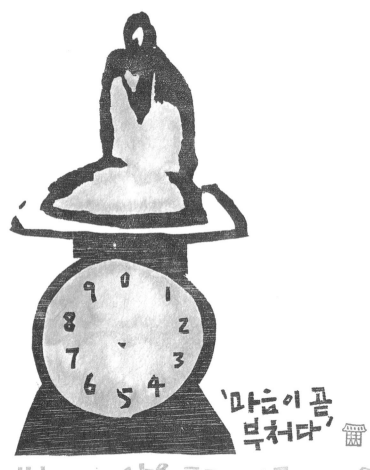

'마음이 곧,
부처다'

— 부처가 앉은 무게다라고 누운무
마음 무게는 몇근인지 물습니다

대 없이 한입으로,
이 곧 부처라고 하는구나!
이다! 떼죽음이다!
만데 다시
를 걸어야겠구나.

늘까?

30
마음이 곧 부처
即心即佛

馬祖因大梅問, 如何是佛. 祖云 即心是佛.

마조가 어느 날, 대매가 "어떤 것이 부처입니까?" 하고 물으니, 조가 "마음이 부처다" 하였다.

염제

무문은 말한다. 만약 곧바로 깨달을 수 있으면, 부처의 옷을 입고 부처의 밥을 먹고 부처의 말을 하고 부처의 걸음을 걸을 것이니, 곧 부처다.

비록 그렇기는 하지만, 대매가 허다한 사람을 이끌어서 정반성定盤星*을 잘못 알게 하였으니, 일개 불자佛字만 말하고서도 삼 일 동안 양추질을 한 사실을 어찌 알았으랴. 만일 그 사람이 마음이 곧 부처라고 말하는 것을 보았다면, 귀를 막고 금방 달아나버리고 말았을 것이다.

송

밝은 대낮에, 부디 찾지 말라.

다시 무엇이냐고 묻는다면, 장물을 안고서 억울하다고 호소하는 격이리라.

* 저울의 첫 눈금으로, 경중을 나타내지는 않는다. 주인공, 본분에 비유함.

- 오대산가는 길에 머일이 있었간
어쩌이라. 노파라도 안전하지는 걸

곧바로 가라! 곧장가라!
노파가 친절하신데 조주가왜

- 조주도 노파의
'오대산 성경
좌판 벌여놓
오대산가는길일

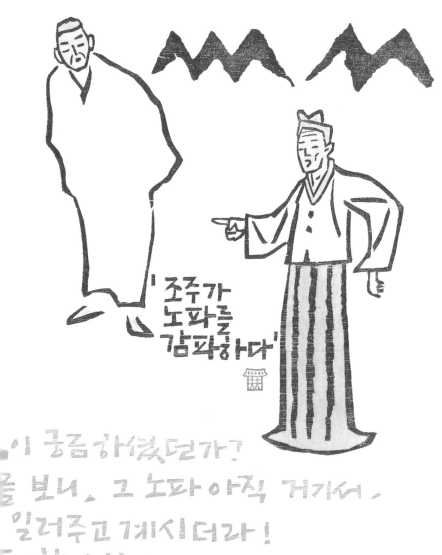

이 궁금하셨던가?
를 보니, 그 노파 아직 거기서,
일러주고 계시더라!
를 찾아보든지···

31

조주가 노파를 감파하다
趙州勘婆

본칙

趙州因僧問婆子, 臺山路向甚處去, 婆云 驀直去, 僧纔行三五步, 婆云 好箇師僧, 又恁麼去.

後有僧擧似州, 州云 待, 我去與儞勘過這婆子. 明日便去, 亦如是問, 婆亦如是答. 州歸謂衆曰,

臺山婆子, 我與儞勘破了也.

조주가 어느 날, 중이 노파에게 "오대산으로 가는 길은 어느 곳으로 가야 합니까?" 하고 물으면, 노파는 "똑바로 가시오" 하고서, 중이 3~5걸음만 가면, 노파가 "훌륭한 스님네가 또 저렇게 가고 마는구나!" 하였다.

나중에 어떤 중이 이 사실을 조주에게 말씀드리니, 주가 "기다려라. 내가 가서 너를 위해 이 노파를 시험해봐야겠다" 하였다.

다음날 곧장 가서 역시 이렇게 물으니, 노파도 역시 이렇게 대답하였다. 주가 돌아와 대중에게 "오대산 노파를 내가 너를 위해 감파해 마쳤다" 하였다.

염제

무문은 말한다. 노파는 그저 앉아서 군막軍幕만 헤아릴 줄 알았지, 도적이 쳐들어올 줄은 몰랐으며, 조주 노인은 영채를 뺏는 기지는 잘 운용하였으나 또한 대인의 품위는 아니어서, 점검해보면 두 분 모두 허물이 있다. 말해보라! 어느 곳이 조주가 노파를 감파한 곳인가?

송

질문도 이왕 매한가지요, 대답 역시 비슷했으나
밥에 돌이 들었고, 진흙 속에 가시가 있었네.

세존

- 세존은
 앉아서
 의도는
 떠나고

- 부스름이 있거나 바로 앉거나 눕거
 유무가 번거로우니 물러가라.
- 밖에 무문의 말이 있으니 타고 가

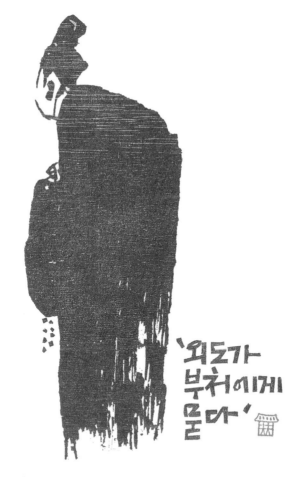

'외도가
부처에게
묻다'

32
외도가 부처님께 묻다
外道問佛

본칙

世尊因外道問, 不問有言, 不問無言. 世尊據座, 外道贊歎云世尊大慈大悲, 開我迷雲, 令我得入,

乃具禮而去阿難尋問佛, 外道有何所證, 贊歎而去. 世尊云如世良馬見鞭影而行.

세존이 어느 날, 외도가 "유언도 묻지 않고, 무언도 묻지 않습니다" 하고 물으니, 세존이 자리에 엉거주춤하게 앉으시었다. 그러자 외도가 "세존께서 대자대비로 저의 미운迷雲을 걷으시고 저로 하여금 깨닫게 하셨습니다" 하고 찬탄하고는, 예를 드리고 물러갔다.

아난이 이윽고 부처님께 "외도가 무슨 깨달은 곳이 있었기에 찬탄하고 물러갔습니까?" 하고 물으니, 세존께서 "세간의 날쌘 말이 채찍 그림자만 보고도 내달리는 것과 같다" 하였다.

염제

무문은 말한다. 아난은 부처님의 제자인데도 분명히 외도의 견해만 못하다. 말해보라! 외도와 부처님 제자가 그 차이가 얼마나 되는가?

송

칼날 위로 걸어가고 얼음판 위로 내달리도다. 계제階梯를 밟지 않고, 벼랑 끝에서 손을 놓도다.

-마음도 아니요, 부처도 아니

-어른 노릇이 이렇게 어렵게
 말한마디 마음대로 못한
 내 속에 있는걸 어찌 마
 천상천하...
 하늘을 보고 땅을 볼때름

매
조

'마음도 아니요
부처도 아니다'

-시어미
 부처를
- 마음!

라니

할까?

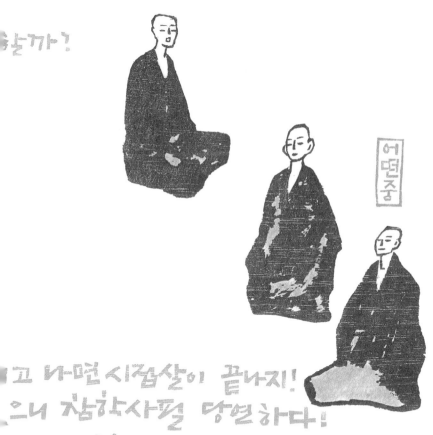

어떤중

고 나면 시접살이 끝나지!
으니 참하사철 당열하다!
그 어씨스면 큰일 날 뻔 했다.

33
마음도 아니요 부처도 아니다
非心非佛

본칙

馬祖因僧問, 如何是佛, 祖曰非心非佛.

마조가 어느 날, 어떤 중이 "어떤 것이 부처입니까?" 하고 물으니, "마음도 아니요, 부처도 아니다"

하였다.

염제

무문은 말한다. 만약 여기에서 알아차리면, 선을 참구하고 도를 배우는 일을 마칠 것이다.

송

길에서 검객을 만나야만 드리고, 시인을 만나지 않거든 바치지 말라.

사람을 만나더라도 우선 서 푼어치만 설하고, 한 덩이를 통째로 베풀지는 말라.

남전

- 마음은 부처가
 지혜는 도가 ㅇ

- 남전이 입방제
 이집안소식을
 유튜브에도 올리
 페이스북·트위

지혜는
도가아니다 🏯

- 아비 없는 자식없으
 실었거니와, 에비

- '마음 없는 부처! 저

ㅛ
ㅐ! 라네
떨겄구나.

올겨라!

마음은 부처가 아니요
지혜는 도가 아니다

믿습니다!

아비는 아들이 아니고
아들은 아비가아니다

에비 없는 자식'이라는 욕설은
는 자식이 효심이 깊다.
있는 도!'개나 물어가래라!

34
지혜는 도가 아니다
智不是道

본칙

南泉云, 心不是佛, 智不是道.

남전이 말하기를 "마음은 부처가 아니요, 지혜는 도가 아니다" 하였다.

염제

무문은 말한다. 남전은 늙어서도 부끄러운 줄을 모르는 자라 하겠구나. 냄새나는 입을 벌리기만 하면 집안의 추한 꼴을 밖으로 퍼뜨리다니! 비록 그렇기는 하지만, 은혜를 아는 자가 드물다.

송

날이 개니 해가 나오고, 비가 내리니 땅이 젖네.
정성껏 모두 설하였으나, 다만 믿지 않을까 두렵기만 하네.

-오조도 남이야기하기를 좋아하는구

-세상사람들, 예나~ 이제나~ 사람
 이야기를 좋아하지! 진짜배 가

-하나건 둘이건 만복
 진짜건 가짜건 만
-달없는 밤이 많고 여
 흔히 보는걸. 마음에 디

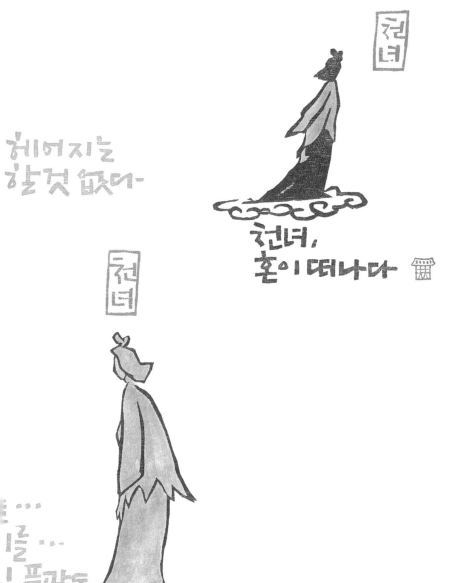

헤어지는 한것 없다

천녀

천녀,
혼이 떠나다

…을…
풍광도

차고 기우느니···

35

천녀가 혼이 떠나다
倩女離魂

본칙

五祖問僧云, 倩女離魂, 那箇是眞底.

오조가 중에게 묻기를 "천녀倩女*가 혼이 떠났을 때, 어떤 것이 진짜인가?" 하였다.

염제

무문은 말한다. 만약 여기에서 진짜를 깨닫는다면, 태어나고 죽는 것이 마치 여관에 투숙하는 것과 같은 줄을 알 것이지만, 만약 그러지 못하면 부디 함부로 날뛰지 말라. 갑자기 지수화풍이 한번 흩어지고 나면, 끓는 물 속에 떨어진 게와 같이 허둥지둥할 것이니, 그때 말해주지 않았다고 말하지 말라.

송

구름과 달이 하나나, 계곡과 산이 각기 다르다.
복 많이 받게, 하나요 둘이로다.

* 원元의 정광조鄭光祖가 지은 잡극雜劇에 나오는 이야기. 이 이야기는 원래 『태평광기太平廣記』 속에 있는 당唐 진현우陳玄祐의 『잡혼기雜魂記』에 나옴. 장감張鑒의 딸인 정倩이와 그의 생질인 왕뢰王雷는 혼인을 약속한 사이였다. 그러나 감은 나중에 빈료賓僚라는 자가 나타나자 혼약을 파하고 그리로 딸을 시집보내려고 하였다. 그리하여 정의 혼이 떠나 왕과 살았다는 줄거리.

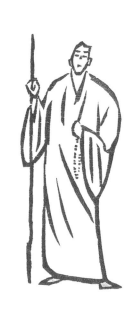

— 소문대로구나!
 손버릇 나쁜 무문은
 길에서
 주먹을 휘두르고…

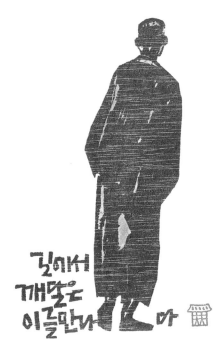

길에서
깨달은
이끌만나 아 🏯

— 오죠와 무문은
 인사부터 올
 요즘것들도
 오죠할배—

 손님 맞는 집
 손님 오실 것
 용돈으로 아

예니는 염치도 없는 무뢰한이구나!
아닌지!

정 바르지 않아 걱정인데
재가 그렇구나!

들이 인사성 없긴 하지만,
를리는 없다.
러보기는 어려울 것도 없지만 ...

36
길에서 도를 깨달은 자를 만나다
路逢達道

본칙

五祖曰, 路逢達道人, 不將語默對. 且道, 將甚麼對.

오조가 말하기를 "길에서 도를 깨달은 자를 만나거든, 말이나 적묵으로 대하지 말라. 말해보라!
어떻게 대해야 할 것인가?" 하였다.

염제

무문은 말한다. 만약 여기에서 올바르게 대할 수 있으면 경쾌히 여겨도 괜찮거니와, 만일 그러지 못한다면 또한 일체처一切處에 착안하라.

송

길에서 도를 깨달은 이를 만나거든, 말이나 적묵으로 대하지 말라.
볼따귀를 내갈겨야, 즉시 알려면 곧 알게 되리라.

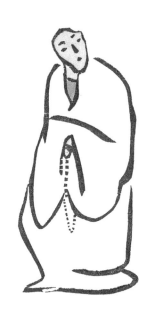

―조주노인네, 전일에
잣나무다 죽이시더니
이제 떠나는 사람
잣나무 심는 법을 일

―뜰은 좁다! 넓은
―잣나무 어디서나 푸르
잣나무숲길에서 오도

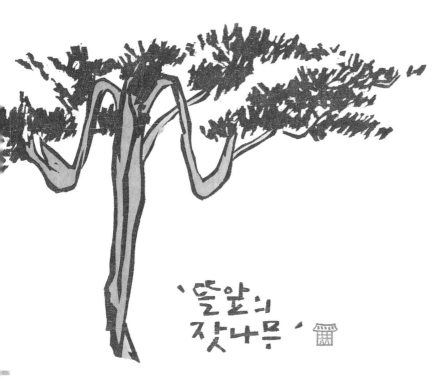

'뜰앞의
잣나무'

시는구나!

어디인가? 읽어보라!
다람쥐·청솔모 위로 아래로 바쁜터:
었느냐?

37
뜰 앞의 잣나무
庭前柏樹

본칙

趙州因僧問, 如何是祖師西來意. 州云, 庭前柏樹子.

조주가 어느 날, 어떤 중이 "어떤 것이 조사가 서쪽에서 온 뜻입니까?" 하고 묻자, "뜰 앞의 잣나무니라" 하였다.

염제

무문은 말한다. 만약 조주가 대답한 곳에서 분명히 알아차린다면, 앞에는 석가가 없고, 뒤에는 미륵이 없다.

송

말로는 일을 이룰 수 없고, 언어로는 기틀에 맞게 하지 못한다.
말을 받아들이는 자는 상하고, 글귀에 막히는 자는 미혹한다.

－웬소? 아무래도 내가 먹이는
내소야, 부르면 오지!

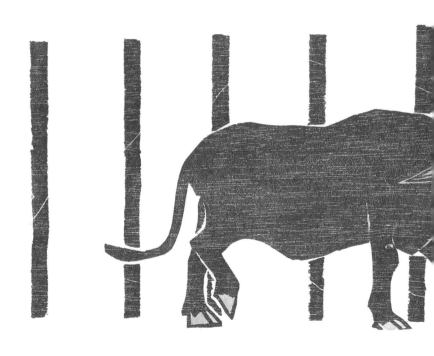

－무문관 안팎에 불
검은 암소가 몇

아닌듯!

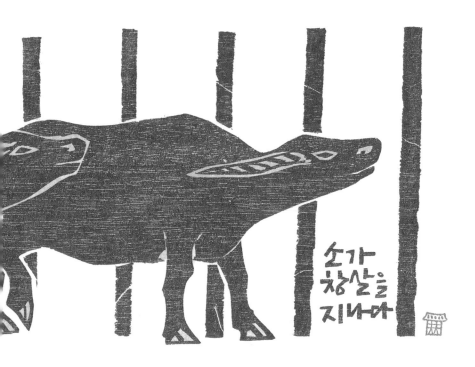

소가
창살을
지나다

ㅏ· 다리넛· 꼬리 하나인
ㅏ 있다던가?

38
소가 외양간을 지나가다
牛過窓櫺

본칙

五祖曰, 譬如水牯牛過窓櫺, 頭角四蹄都過了, 因甚麼尾巴過不得.

오조가 말하기를 "비유컨대 검은 암소가 외양간을 지나가서 머리와 뿔과 네 다리는 모두 지나갔으나, 어찌하여 꼬리는 지나가지 못하는가?" 하였다.

염제

무문은 말한다. 만약 여기에서 거꾸로 외짝눈을 붙이거나 일전어를 말할 수 있으면, 위로 네 가지 은혜를 갚고 아래로 삼유三有를 구할 수 있으려니와, 만약 그러지 못한다면 다시 꼬리를 뒤돌아 잘 살펴보아야만 한다.

송

지나갔더라도 구덩이에 빠지고, 돌아오더라도 도리어 못쓰게 된다.
이 보잘것없는 꼬리가, 실로 매우 괴이쩍다.

날에 떨어질마다니
거짓말에 떨어져 버렸
다시 말하거니와,
큰 물고기는, 미끼를 물지 않
바늘이 무슨 상관이겠느

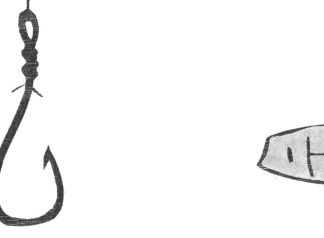

- 누가 빈 낚시를 물었는가? 최득

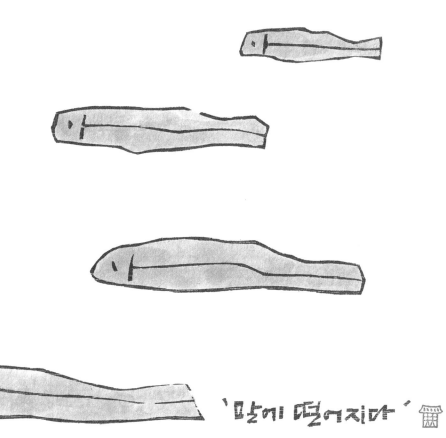

'말에 떨어지다' 🏯

미끼를 걸었어야 한다!

39

운문의 말에 떨어지다
雲門話墮

본칙

雲門因僧問, 光明寂照遍河沙, 一句未絶, 門遽曰 豈不是張拙秀才語, 僧云是. 門云 話墮也.

後來死心拈云, 且道, 那裏是者僧話墮處.

운문이 어느 날, 어떤 중이 "광명이 온 세상을 고요히 비추니……" 하고 물으니, 한 구절이 채 끝나기도 전에 문이 문득 "이는 장졸 수재의 글이 아닌가?" 하였다. 중이 "그렇습니다" 하니, 문이 "말에 떨어졌군!" 하였다. 나중에 사심이 "말해보라! 어느 곳이 이 중이 말에 떨어진 곳인가?" 하고 염롱拈弄하였다.

염제

무문은 말한다. 만약 이곳에서 운문의 용처가 험준한 곳과, 이 중이 어찌하여 말에 떨어졌는가를 알아차린다면 인천의 스승이 될 만하거니와, 만일 분명치 못하다면 자기 자신도 구제하지 못하리라.

송

급류에 낚시를 드리우니, 미끼를 탐하는 놈이 걸려든다.
입을 벌리기만 하면, 목숨을 잃어버린다.

백장

젊

어

서

일

하

지

— 밥상이 크면 찬이 부족하고
 찬이 많으면 밥상이 작다.
 수저 든 놈보다 손으로 덤비는 놈
 워삶이 부역 일에도 밝았구나

40

정병을 차 넘어뜨리다
踢倒淨瓶

본칙

潙山和尙, 始在百丈會中充典座, 百丈將選大潙主人, 乃請同首座對衆下語,

出格者可往. 百丈遂拈淨瓶, 置地上設問云, 不得喚作淨瓶, 汝喚作甚麼.

首座乃云, 不可喚作木楑也, 百丈却問於山, 山乃踢倒淨瓶而去. 百丈笑云, 第一座輸却山子也,

因命之爲開山.

위산 화상이 처음에 백장 회상에서 전좌를 맡고 있었는데, 백장이 대위산의 주인을 선택하려 하여 곧 수좌와 함께 청하고는 대중에게 말하기를 "출격자만이 갈 수 있다" 하였다. 그리하여 백장이 정병淨瓶을 들어 땅 위에 놓고는 "정병이라고 부를 수 없으니, 너는 무엇이라고 하겠느냐?" 하고 물었다. 수좌는 "나막신이라 할 수는 없습니다" 하였다. 백장이 다시 산에게 물으니, 산은 곧 정병을 차 넘어뜨리고 가버렸다. 백장이 웃으며 "제일좌가 산에게 졌다" 하고는, 그에게 개산開山할 것을 명하였다.

염제

무문은 말한다. 위산의 혼신의 용맹이여! 그렇더라도 백장의 함정을 벗어나지 못했음을 어찌하랴. 점검해보면, 무거운 짐을 지기에는 편리하지만 가벼운 짐을 지기에는 불편하다. 왜냐? 공양주는 벗어났으나 쇠칼을 짊어졌다.

송

조리와 국자를 내버리고, 즉석에서 돌파하여 장애물을 끊었네.
백장의 중관重關이여 저지할 수 없으나, 발길로 걷어찬 곳에 부처가 삼麻대와 같네.

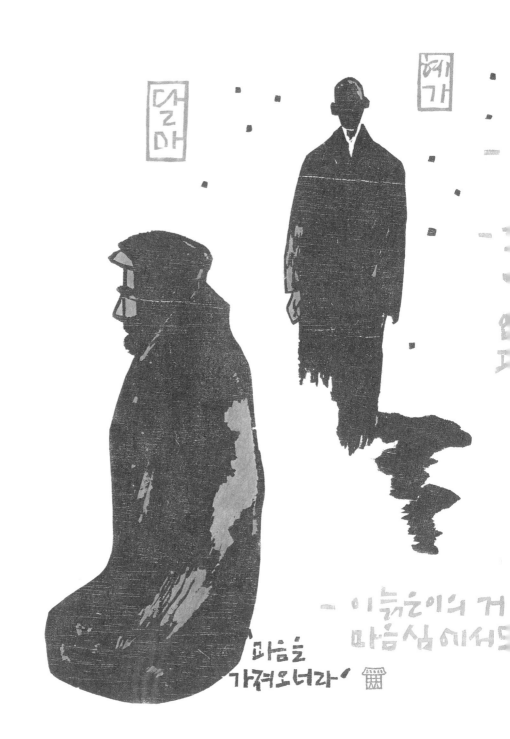

를 가져오너라!

원했으나 얻은 것을 분명치 않아
이 무어며 심산은 또 무엇인가?
! 없다! 없다!
고 마음 없다!

불공정하기 짝이 없구나!
짝 떼어 냈어야지!

41

달마의 안심

達磨安心

본칙

達磨面壁, 二祖立雪斷臂云, 弟子心未安, 乞師安心, 磨云將心來, 與汝安, 祖云 覓心了不可得. 磨云
爲汝安心竟.

달마가 벽을 마주하고 앉아 있었더니, 이조가 눈 속에 서서 팔을 끊고는, "제자가 마음이 편치
않습니다. 바라건대 스승께서 마음을 편안하게 해주소서" 하였다. 달마가 "마음을 가져오라. 너에게
편안하게 해주리라" 하니, 조가 "마음을 찾아봐도 찾을 수가 없습니다" 하였다. 그러자 마가 "너를
위해 마음을 편안하게 해 마쳤다" 하였다.

염제

무문은 말한다. 이빨 빠진 늙은 오랑캐가 십만 리나 바다를 건너 일부러 찾아온 것은, 바람 없는 데 물결을 일으킨 격이라 하겠다. 끝에 가서 한 제자를 두긴 했으나, 이이도 도리어 팔병신이었구나! 아이구! 무식한 자여, 네 글자*도 모르는구나!

송

서쪽에서 와서 바로 가리킴이여, 그 일이 부촉附囑에 의해서였네.
총림을 어지럽힌 이, 본래 그였네.

* 돈에 새겨진 상평통보常平通寶 등의 넉 자를 말함.

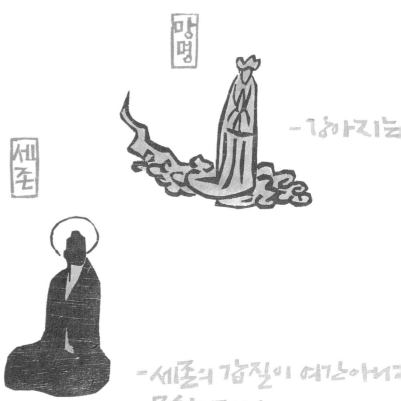

망명

세존

-강하지는

-세존의 갑질이 여간아니고
문수는 죄없다.
세존은 실없고.

- 인색한 세존이 직접 나서지 않고
망명는 오라하는구나! 자물통·금고

의 냄새를 따르는 법이니…

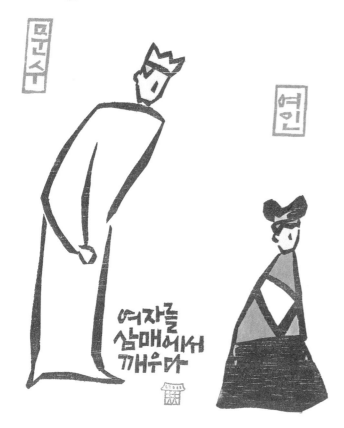

문군수

여인

여자를
삼매에서
깨우다

헛수고를 지켜보더니, 그 먼테서
링엄도 역사가 겄다. 얼면 금강보화!

42
여자가 정에서 나오다
女子出定

본칙

世尊昔因文殊至諸佛集處, 値諸佛各還本處, 惟有一女人, 近彼佛坐入於三昧, 文殊乃白佛云,

何女人得近佛坐, 而我不得. 佛告文殊, 汝但覺此女, 令從三昧起, 汝自問之.

文殊遶女人三匝, 鳴指一下, 乃托至梵天, 盡其神力而不能出. 世尊云,

假使百千文殊, 亦出此女人定不得. 下方過一十二億河沙國土, 有罔明菩薩, 能出此女人定.

須臾罔明大士從地湧出, 禮拜世尊. 世尊勅罔明, 却至女人前鳴指一下, 女人於是從定而出.

세존이 예전에, 어느 날 문수가 제불이 모이신 곳에 이르니, 그때 마침 제불은 본처로 돌아가실 즈음이었는데, 오직 한 여인만이 저 부처님의 자리 가까이에 앉아 삼매에 들어 있었다. 문수가 그리하여 부처님께 "어찌하여 여인은 부처님의 자리에 가까이할 수 있으나 저는 그럴 수 없습니까?" 하고 여쭈었다. 부처님이 문수에게 "네가 이 여인을 깨워 삼매에서 일어나게 하여 네가 직접 물어보라" 하셨다.

문수가 여인의 주위를 세 번 돌고, 손가락을 한 번 튕겨 범천에까지 들리도록 온 신력을 다했으나, 나오게 하지 못했다.

부처님이 말씀하시기를 "설사 백천의 문수일지라도 역시 이 여인을 정에서 나오게 하지 못하리라. 하방으로 십이억 항하사 국토를 지나가면 망명보살이라는 분이 있다. 그이만이 이 여인을 능히 정에서 나오게 할 수 있으리라" 하였다.

잠시 후에 망명대사가 땅에서 솟구쳐올라와서 세존에게 예배하니, 세존이 망명에게 명령하셨다. 망명이 물러가 여인 앞에 이르러 손가락을 한 번 튕기자, 여인이 그제야 정에서 깨어났다.

염제

무문은 말한다. 석가 늙은이가 이따위 일장의 잡극을 연출하였으나, 어리석은 자는 잘 모른다. 말해보라! 문수는 칠불의 스승이었는데 어찌하여 여인을 정에서 일어나게 하지 못했으며, 망명은 초지보살이었으면서 어찌하여 도리어 깨어나게 할 수 있었는가? 만약 여기에서 분명하게 알아차리면, 망망한 업식業識 그대로가 나가대정那伽大定*이리라.

송

일으키든 일으키지 못하든, 아무렇든지 자재하네.
기괴한 몰골이여, 하물 그대로가 풍류이네.

* 나가那伽는 번역하면 용龍이란 뜻. 용이 서리고 앉은 듯한 대정.

수산의 죽비 🁢

- 여기도 남장사가 요
 죽비가 방광을 한는
 수산화상네서는, 죽
 조사를 조사라하지 :
- 무문은 불조를 업신어

- 수산·무문 다가고, 어
 중죽산 죽비를 판다
 이제, 죽비라해도 그
 위배되지 않는다,

ㅏ!

도 별수 없다.

　죽비라 하지 못하고,

ㅏ, 부처를 부처라 하지 못한다!

ㅣ 말라!

는 무명의 그늘 사하촌에서는

나, 죽비!

ㅣ지 않고 죽비라 하지 않아도

43

수산의 죽비
首山竹篦

본칙

首山和尚, 拈竹篦示衆云, 汝等諸人, 若喚作竹篦則觸, 不喚作竹篦則背, 汝諸人且道, 喚作甚麼.

수산 화상이 죽비를 들어 대중에게 보이며, "너희들이 만약 이를 죽비라 하면 저촉되고, 죽비라 하지 않으면 위배된다. 너희들은 말해보라. 무엇이라 부르겠는가?" 하였다.

염제

무문은 말한다. 죽비라 하면 저촉되고, 죽비라 하지 않으면 위배된다 하니, 말을 할 수도 없고, 말을 하지 않을 수도 없다. 빨리 말해보라! 빨리 말해보라!

송

죽비를 들어 보임이여, 살활의 법령을 행함이로다.
위배와 저촉이 교차함이여, 불조가 목숨을 빌도다.

- 가지고 싶으면 주고
 없으면 빼앗는다니,
 부익부 빈익빈 이러~!
 사람이 할짓 아니다!

- 주장자를 든 큰도둑이 있구나~!
 없는 집인줄 알고 들어온 도둑~

大衆

- 없는 놈에게라야
빼앗을 것이 있다는걸
빼앗아 본 놈은 알지!

파츠의
주장자 🏯

리서 온 도둑이라더라···
:거기서도 훔칠것이야 있지!

44
파초의 주장자
芭蕉柱杖

본칙

芭蕉和尙示衆云, 儞有拄杖子, 我與儞拄杖子, 儞無拄杖子, 我奪儞拄杖子.

파초 화상이 대중에게 말하기를 "너희가 주장자拄杖子를 가지고 있으면 내가 너희에게 주장자를 줄 것이요, 너희가 주장자가 없으면 나는 너희들의 주장자를 뺏어버리리라" 하였다.

염제

무문은 말한다. 주장자를 짚고 다리 끊어진 물을 건너고, 주장자에 의지하여 달 없는 마을로 돌아간다. 만일 주장자라고 부른다면 지옥에 떨어지기 화살과 같으리라.

송

제방의 깊고 얕은 것이, 모두 손아귀 속에 들어 있네.
하늘과 땅을 지탱하여, 어디에서나 종풍宗風을 드날리네.

- 석가와 미륵도 그의 종이다.
 말해보라, 그가 대체 누구냐

- 그야,
 주인이시지!

조

－동산면 선생께서는
큰살림을 사렸구나!
석가에 미륵에 …
그많은 노비들 거느렸으니…

헤!
나! 🏯

45

그는 누구인가
他是阿誰

본칙

東山演師祖曰, 釋迦彌勒猶是他奴, 且道, 他是阿誰.

동산 연 사조가 말하기를 "석가와 미륵도 오히려 그의 종이다. 말해보라! 그는 누구인가?" 하였다.

염제

무문은 말한다. 만일 그를 분명히 안다면, 마치 십자로에서 친아버지를 만난 듯하여, 다시 다른 사람에게 옳은지 옳지 않은지를 묻지 않으리라.

송

남의 활을 당기지 말고, 남의 말을 타지 말라. 남의 허물을 보지 말고, 남의 일을 알려 하지 말라.

- 허공을 딛고 섰는데 다시 허공을 딛
- 석상과 고덕이 한통속이라,
 장대 끝에서 오래 버티지는 못하

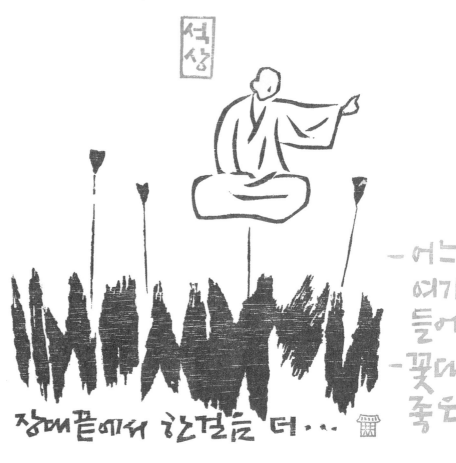

-어느
여기
들어
-꽃대
좋은

장대끝에서 한걸음 더...

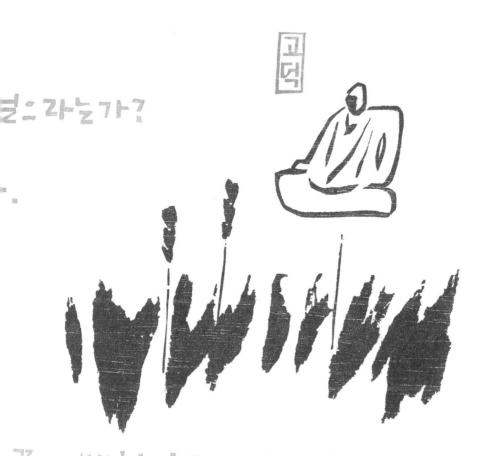

는가?

끝이 백척간두 아닐까 보냐
다시, 꽃한송이
아하지 않겠는가?
꽃이피어 봄날이 화사하다.
은 언제나 다시오지!

46

장대 끝에서 한 걸음 더 나아가다

竿頭進步

본칙

石霜和尙云, 百尺竿頭如何進步. 又古德云, 百尺竿頭坐底人, 雖然得入未爲眞, 百尺竿頭須進步,

十方世界現全身.

석상 화상이 말하기를 "백 척의 장대 끝에서 어떻게 한 걸음 더 나아갈까?" 하고, 또한 어느 고덕은 "백 척의 장대 끝에 앉은 사람은, 비록 깨닫기는 했으나 옳지 못하다. 백 척의 장대 끝에서 한 걸음 더 나아가야만 시방세계에 온몸을 나타내리라" 하였다.

염제

무문은 말한다. 한 걸음을 더 내딛고 몸을 뒤치면 어디선들 존경받지 못할까를 걱정하랴. 비록 그러나, 말해보라! 백척간두에서 어떻게 한 걸음을 더 내디딜 것인가? 아니! 이럴 수가!

송

정수리의 눈을 멀게 하고, 정반성을 그릇 알게 하였네.
몸을 던지고 목숨을 버릴 수 있더라도, 한 맹인이 여러 맹인을 이끄는 격이네.

－ 내 성품을 묻으시는가?
　당신의 성품은 어디 [?]

－ 생사해탈을 묻는구나
　마음으로 춤을추지!

－ 사대가 흩어질때 어[?]
　곧바로 가라는 말을 못[?]

가?

　　－ 내집에 가는데,
　　　누가 주소를 묻는가?
　　　길도 알고 집도 안다.
　　－ 우체부와 택배기사-에게는
　　　주소도 전화번호도 알려주시게.

나냐고?
겠구나!

　　　　　　　　'도솔의
　　　　　　　　세관문'

47

도솔의 삼관
兜率三關

본칙

兜率悅和尙, 設三關問學者. 撥草參玄, 只圖見性, 即今上人, 性在甚處. 識得自性, 方脫生死,

眼光落時, 作麼生脫. 脫得生死, 便知去處, 四大分離, 向甚處去.

도솔 열 화상이 삼관을 시설하여 학인들에게 이렇게 물었다.

풀을 헤치고 현지를 참구하는 것은 다만 자성을 보기 위해서다. 지금 상인의 자성은 어디에 있는가?

자성을 알아야만 비로소 생사를 벗어날 수 있다. 눈빛이 떨어질 때, 어떻게 벗어날 것인가?

생사를 벗어나면 곧 가는 곳을 알게 된다. 사대가 흩어지면 어느 곳으로 가는가?

염제

무문은 말한다. 만약 이 삼전어에 대답할 수 있으면, 어느 곳에서나 주인이 되고 인연을 만나면 종宗에 나아갈 수 있거니와, 만일 그러지 못할 경우에는, 보리밥은 배부르기 쉬우니, 꼭꼭 씹어 먹어야만 주림을 면하리라.

송

한 생각으로 널리 무량겁을 관찰하니, 무량겁의 일이 곧 지금이네.
지금 저 일념을 자세히 보면, 지금 자세히 보는 자를 자세히 보게 되리라.

－건봉의 주장자와 운문의 선자가
한길을 일러주는구나.
하늘길과물길이 다를것없는
운문의 길에는 비린내가 심ㅎ
길이이뇨, 이끄고보ㅂ던 탄탄으ㄷ

건봉

－고향가는 길을
건봉이 그길 모를
어라? 운문도 기

인데,

거 물었겠는가?
,다!
길을 알고있었구나!

건봉의
한길 ⛩

건봉의 한길
乾峰一路

본칙

乾峰和尙, 因僧問, 十方薄伽梵, 一路涅槃門, 未審, 路頭在甚麼處,

峯拈起拄杖劃一劃云, 在者裏. 後僧請益雲門, 門拈起扇子云, 扇子䟦跳上三十三天, 築著帝釋鼻孔,

東海鯉魚打一棒, 雨似盆傾.

건봉 화상이 어느 날, 어떤 중이 "시방 바가범薄伽梵의 한길 열반문은, 잘 모르겠습니다. 그 길은 어느 곳에 있습니까?" 하고 물으니, 봉이 주장자를 들어 한 획을 그으며, "여기에 있다" 하였다. 나중에 그 중이 운문에게 법을 청하자, 문이 부채를 들어 보이며, "부채가 펄쩍 뛰어 삼십삼천에까지 올라가 제석의 콧구멍을 찌르고, 동해의 잉어를 한방망이 치니, 비가 물동이를 기울인 듯 쏟아졌다" 하였다.

염제

무문은 말한다. 한 사람은 깊은 바닷속을 걸어 흙을 뒤집고 먼지를 일으켰으며, 한 사람은 높은 산꼭대기에 서서 물결이 하늘에까지 차고 넘쳤으니, 파정把定과 방행放行을 각기 한 수씩 드러내어 종승宗乘을 떠받쳐 세웠으니, 마치 두 숨바꼭질하던 아이가 서로 탁 마주친 것과 꼭 같다 하겠다. 세상에는 으레 솔직한 자가 없게 마련이어서, 정안으로 관찰해보면, 두 늙은이가 모두 길을 알지 못하였다.

송

걸음을 내딛기 전에 이미 도착하였고, 혀를 놀리기 전에 벌써 다 설했네.
설사 한 걸음 한 걸음마다 기틀 전에 있더라도, 다시 향상의 구렁텅이가 있는 줄 알아야 하리.

나무가 전쓸수보였

'후서'

-하였더니, 다시 길.
로에 던지겠는 문이라더니
끄껋고 문지기는 사람다.

유를 이렇게 어지럽히다니 …
들에 다시 쏟아지는 낙엽처럼
는 겻바닥들에게 부탁하노니
·두타행아 그만두고
촬짝 열고 낮은데로 낮은데로 …

후서

위의 불조께서 수시垂示하신 기연은, 학인의 언어와 동작에 따라 수행한 정도와 깊이를 간파한 것이어서, 처음부터 조금도 헛된 말씀이 없다. 골수를 들추어내고, 눈동자를 드러내었으니, 여러분은 즉시 수긍할 일이지 다른 곳으로부터 찾지 말라.

만약 통방상사通方上士가, 들어 보인 것을 듣기만 하고도 곧 낙처를 안다면, 마침내 문으로 들어가지도 않고, 또한 계단으로 올라가는 일도 없이, 활갯짓하며 관문을 넘어, 문지기에게 묻지 아니하리라.

어찌 보지 못했는가. 현사가 말하기를 '문이 없는 것이 해탈의 문이요, 뜻이 없는 것이 도인의 뜻이다' 하고, 또한 백운은 '분명히 알 수 있다' 하였으니, 이따위가 무엇이길래 꿰뚫어 지나가지 못하겠는가. 이런 이야기는 또한 적토마가 우유를 바른 격이다.

만약 무문관을 꿰뚫으면 벌써 무문을 멍청이로 만들어버린 것이요, 만약 무문관을 꿰뚫지 못했다면 또한 자신을 저버린 것이니, 소위 '열반심은 깨닫기 쉬우나 차별지는 밝히기 어렵다' 하셨듯이, 차별지를 얻으면 집안과 국가가 저절로 화평하리라.

때는 소정개원(1228) 해제 5일 전
양기 8세손 무문비구 혜개 삼가 적다.

- '선종 무문관'을 읽고 났습니다.
- 남이 읽던 책이라, 밑줄도 있고
 좀벌레도 읽었다고 기명날인
 무단 후서에 오석이 있어 바로지
 (오) 차별지를 분명히 얻으면 ㄱ
 (정) 차별지를 분명히 얻어도 ㅈ

 도와 법은 국리민복에 득심한줄
 각자도생 말고 달리 무슨 길이.

'무문관을
읽고…'

...삭도 찢긴데도 ... 씻었습니다.
...동의 그치려 무문이었습니다.
...니다.

...과 ...기나 절로 안녕하리라.
...과 죽가는 여전 안녕치 못하리라.

...겋게 알았습니다.
...습니까?

2020 김수 🏯

『무문관』 연작을 새기고

한 삼십 년 전에, '잣나무'라는 제목의 판화 한 장을 새겼습니다.

—달마가 동으로 오신 뜻이 무엇입니까?

—뜰 앞에 잣나무니라.

—······

—아이고, 저 노인네 잣나무 다 죽인다!

그런 화제가 담겨 있습니다.

그리고 이제 〈뜰 앞의 잣나무〉(154~155쪽)라는 판화 한 장을 다시 새겼습니다.

—조주 노인네 전일에

잣나무 다 죽이시더니,

이제 만나는 사람마다,

잣나무 심는 법을 일러주시는구나!

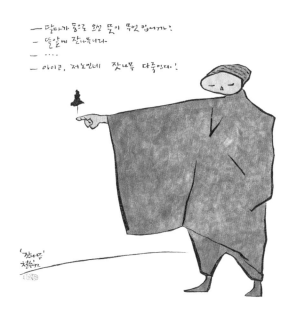

—뜰은 좁다! 넓은 데는 어디인가? 일러보라!

—잣나무 어디서나 푸르고, 다람쥐 청설모 위로 아래로 바쁜데,

잣나무 총림에서 오도송을 들었느냐?

이렇게 다소 긴 화제가 실려 있습니다.

이 잣나무 이야기는 『무문관』 연작판화 작업을 하며 다시 그리게 된 것입니다.

『무문관』은 무문 혜개(1183~1260)가 편집해서 낸 선종 공안집입니다. 부처와 조사의 가르침을 온몸으로 깨우치게 할 계기와 방편의 언어들입니다. 조주 선사(778~897)의 '조주의 개'(12~13쪽)를 위시한 마흔여덟 공안이 담겨 있습니다.

조주의 화두를 다시 새기면서 삼십 년 세월이 새삼스러웠습니다.

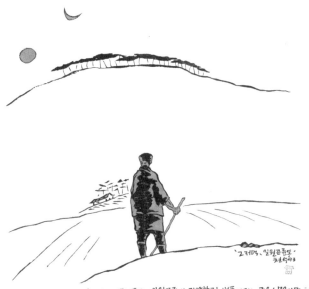

벌써 삼십 년?

이렇게 시간이 가는구나!

하필『무문관』인가?

왜『무문관』인가?

『무문관』연작을 새기는 동안 그런 질문이 담긴 눈빛을 많이 만났습니다.

단도직입으로 묻는 이들도 있었습니다.

2021년에 '어느 천 년 전'의 이해할 수 없는 '선문답'이라니! 지금도 그렇게 묻고 있는 것을

짐작할 수 있습니다.

옳은 말씀입니다.

저 스스로 열 번도 더 묻고 또 물었습니다.

〈그 저녁 일월곤륜도〉라는 판화가 있습니다.

─들일 마치고 고개 들어보니, 해 있는데 달이 뜬다.

일월곤륜이 가난한 집 병풍이구나. 좋은 시절이다.

그런 화제가 달려 있고, 한 남자가 손에 농구를 쥔 채 해 저무는 서쪽을 바라보는 모습이 담긴 판화입니다.

하늘에 해와 달이 함께 떠 있고, 소나무 능선 아래로는 작은 집이 보이는 밭에 이랑이 단순하게 묘사되어 있습니다.

흔한 풍경이고 흔하게 보는 농부의 모습입니다.

제 자화상이지요.

판화가로 살기 시작한 지 한 십 년 만에 부딪힌 큰 고민을 화두처럼 붙잡고 밭을 갈던 시절의 모습이기도 합니다.

'당신의 판화에서 전체주의의 냄새가 난다!'

한 독일 여성 변호사의 그 한마디가 마음에 들어와 박혔습니다.

둔중한 아픔이 사라지지 않아 그 말을 화두처럼 들고 살아야 했던가봅니다.

고민이 깊어서, 판화 작업을 중단하고 한 이태를 텃밭 농사에만 매달려 살았습니다. 행주좌와 이목동징이 두루 선이라는 말씀이 적실해진 시간이었습니다. 성성적적도 당연했습니다. 밤에 드는 잠이 잠 아니었습니다. 당연히 텃밭이 도량이었습니다.

그 긴 고민 끝의 어느 날입니다.

고된 일에 지친 몸으로 농구를 챙기고 귀가를 준비하던 중 고개를 드니 하늘에 해가 지려는데 달이 떠올라 있었습니다.

그 자리에서 문득, 마음에서 울려 나온 듯한 소리를 들었습니다.

—주인공이다! 세상의 주인공이다!

주어 없이 들었으나 제 안의 소리이니 제 이야기인 줄 여겼습니다.

그러자 주위의 늘 보던 야산 풍광이 임금의 어좌 뒤를 장엄하는 그림 〈일월오봉도〉의 다섯 봉우리 같았습니다.

각별한 순간이었습니다.

좋았습니다.

좋은 날!

지친 몸뚱이에 새 기운이 들어온 듯했습니다.

거기서 허리를 곧추세우고 혼자 의젓해져서 서 있었습니다.

그림 속 남자가 꽤 힘있어 보이는 것은 그 기억을 그린 때문입니다.

그날 그 순간의 마음 풍경이라고 해도 좋겠습니다.

혼자 간직하던 그 기억을 남겨두고 싶어 새긴 그림이 1993년작 〈그 저녁 일월곤륜도〉입니다.

그날, 제 젊은 시절 오래 마음에 걸치고 살던 누더기 하나를 벗었습니다.

청소년기의 결핍과 결여가 드리운 오래된 마음의 그늘이 확연히 걷힌 듯했습니다. 자기혐오와 자기부정, 열등감 등의 어두운 감정도 꽤 사라졌습니다.

그래서, 좋았습니다.

가장 좋았던 건 그날 이후 '공부하는 사람'으로 살 수 있게 되었다는 점입니다.

가벼운 허기 같은 '공부심'이 늘 함께 있었습니다.

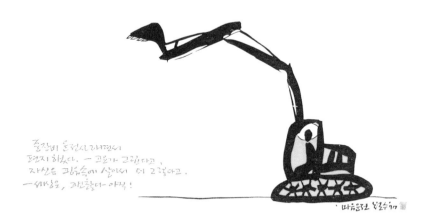

중장비 운전사라셨던 분이
편지 하셨다. — 고요가 그립다고,
자신은 굉음속에 살아서 더 그립다고.
— 세상을, 괜찮다ㅡ 아뭇!

'마음으로 합장하기'

어느 해인가 전주에 사는 중장비 운전사라는 분이 '고요가 그립다. 굉음 속에서 살아가는 사람이라 더 그런가보다'고 편지를 보내셨습니다. 곳곳에 '공부심'이 살아 있구나! 싶었습니다. 처처에 선생이 계시는구나, 라고도 생각했습니다. 공부를 놓고 싶지 않았습니다.
이후의 긴 시간, 긴 이야기는 줄입니다.

『무문관』은, 머리맡에 책상머리에 두고 읽던 여러 조사어록과 고경古鏡 가운데 하나입니다.
여러모로 부족함이 많은 처지라 짧고 깊게 읽을 수 없어, 조사어록을 십 년 이상 곁에 두고 쉬엄쉬엄 읽있습니다.
비 오시는 날은 빗소리 함께 조사를 뵙고, 천둥 치면 오늘은 '할喝!'이 잦으시구나 했습니다.
눈 쌓인 겨울에는 노장들께 군고구마와 더운 차를 권하기도 하면서 읽었습니다. 오래 잊고

지내다 다시 뵈면 더 반갑기도 했습니다. 그러다보니 공안집이 곁에 모시고 사는 어른들 말씀처럼 여겨졌습니다. 어려운 말씀도 오래 들으니 알 듯하고, 때로 노인네 잔소리처럼 못 들은 체할 수도 있었습니다. 그렇게 말대꾸도 하고 시시비비도 하면서 『무문관』 연작을 만들었습니다. 오랜 시간을 두고 천천히 만든 연작입니다. 초고는 십 년쯤 전에 만들고 새기기는 2021년에 했습니다.

팔백 년 세월을 견딘 『무문관』의 가치에 대해서는 선객들이 찬탄과 경외와 겸손으로 대하는 선서라는 점만 밝혀둡니다.

그렇게 역사 속 선객들과 오래 함께한 감회는, 『조당집』 마조편에서 '오늘 화상을 만나지 못했더라면 일생을 헛살 뻔했다'고 하신 마조 선사(709~788)의 말씀으로 대신해도 좋겠습니다.

삽화를 그리는 것이 아니라, 48칙 공안과 무문의 말씀에 끼어들어 대거리를 하는 그림들인지라 누가 보아도 무모한 일입니다.

하지만 이 몸뚱이에 마음이 해대는 짓을 경험으로 아는 사람이라면 누구라도, '무문관'이라는 표현이 역설도 과장도 비약도 아닌 '사실 확인'임을 알기 어렵지 않습니다. 마음 있는 존재 누구에게나 열려 있는 관문이기도 할 터입니다. 고맙게도 고불 조사들께서도 제게 자격이 있는지 묻지 않으셨습니다. 목마른 놈이 샘을 판다고 했습니다. 속담이 법문이지요? 그 말을 믿고 싶었습니다.

내 마음에 드나드는 생각 생각이 어디 문이 있어 드나들던가요?

무문! 무문관입니다.

시장이 세계를 지배한 지 오래되어서 마음자리의 황폐가 눈뜨고 못 볼 지경에 이르렀습니다. 사람이 사람을 대하는 것은 물론 뭇 생명을 대하는 태도가 그렇습니다. 오로지 물건을 대하듯 합니다.

모든 것이 사고파는 물건의 지위로 떨어져 있습니다. 사람도 예외가 아닙니다. 생명 있는 존

재의 존엄? 존귀? 없습니다. 다 팔아먹고 하나도 없습니다.

그런 시대를 삽니다. 그런 시대를 사느라 에고는 웃자라 있고, 살아남는 요령을 배우느라 지혜는 뒷전입니다. 마음은 소재불명입니다. 실종신고라도 해야 할 모양입니다.

잊고 살면 좋지요! 사나운 짐승들도 이렇게는 살지 못할 것 같은 악다구니의 삶을 태연하게 살 수만 있다면, 잊고 살아도 좋지요. 그럴 수 있을까요?

그래도 되는 걸까요?

이런 세상을 살면서, 시대가 '지옥도'를 그리는 것 아닌가 싶을 때가 있습니다. 넘치도록 많은 상품의 산더미가 여기 있는데 정작 필요한 사람에게는 '그림의 떡'입니다. 의식주에 필요한 어느 것 하나 예외 없이 그렇습니다. 빈손으로는 얻을 것이 없습니다. 가난과 풍요가 함께 있습니다. 버릴 것은 있어도 나누어줄 것은 없다는 세상입니다. 개 고양이는 먹여도 사람은 안 먹이는 세상입니다. 세상이 온통 이렇습니다.

가난한 짐승들은 걸귀가 되지 않을 도리가 없습니다. 상처받은 짐승이 되지 않을 수가 없습니다. 마음은 누더기가 되었습니다.

물질에 끌리고 기회에 민감해진 사팔뜨기도 망연자실하며 거기 서 있습니다.

제 모습입니다. 부끄럽지요! 부끄럽습니다.

사람 관계도 그렇지요?

돈과 이익으로 연결된 관계가 순수한 인간관계를 압도해버리고 말았습니다.

그 속에서 흔들리는 것은 존재의 의미만이 아닙니다.

평범한 사람들의 마음은 언제나 저울의 바늘처럼 흔들립니다.

저울에 짐이 실리면 바늘이 움직이기 마련이지만, 늘 흔들리는 저울은 고장입니다. 우리 마음도 사느라 힘들어 병이 들었습니다.

만해 선사(1879~1944)께서, '마음이 죽은 것보다 슬픈 일이 없다는 옛말이 있다'고 했습니다. 세상이 이미 그 슬픔에 당도한 것은 아닌지 모르겠습니다.

바람 있으면 흔들리는 촛불처럼, 혹은 바람 불면 울리는 풍경처럼, 바람 잦아들면 조용히 타고 바람 그치면 고요한 소리를 내야 하지만 우리 마음은 그러지 못합니다.

굉음 속에서 마음의 고요가 그리워진다고 한 말이 크게 들렸다고 말씀드렸습니다. 고요를 가져다줄 쉽고 편한 방법이 어디 있을까요?

입을 닫고 귀를 막으면 되는 걸까요?

쾌적하고 조용한 방이 필요할까요?

허튼짓하지 말고 마음을 고요히 할 방법을 찾아야 합니다.

큰물져가는 어지러운 물길에서 살아남아야 합니다.

'옛사람들은 그 마음을 고요히 가졌는데 오늘날의 사람들은 그 처소를 조용히 갖고 있다'고 하신 만해 선사의 말씀을 들으셨는지요?

그야말로 마음으로 들어야 할 큰 말씀입니다.

마음을 고요하게 해서, 살아남아야지요!

그래서, '옛사람들의 『무문관』'을 다시 읽는 것도, 절박하게 필요한 사람에게는 당연한 일입니다. 나이 많은 지혜서는 성긴 그물 같아서 큰 지혜가 담깁니다.

본래의 성품자리를 찾는 일에 지름길이 있다는 감언이설은, 돈으로 모든 것을 사고팔고 욕망을 해소하는 시대에 생겨나는 '약장수들'의 사탕발림입니다. 그 말에 혹해서 여기저기 기웃거리면 늦어집니다.

남에게 속지 말라고, 나를 내가 불러 세우는 목소리가 『무문관』에 이미 있습니다. 통렬합니다. 놀랍고 고마워서 엎드려 절하게 됩니다.(〈서암이 주인공을 부르다〉, 54~55쪽)

마음도 이제 상품이 되었습니다. 어디서나 안심도 팔고 고요도 팝니다.

수요가 많다는 뜻입니다. 이번 연작에서 저도 그런 세태에 한마디했습니다.(〈동산의 방망이 60대〉, 66~67쪽)

『무문관』은 효험 있는 고방, 오래된 약 처방 같습니다.

어렵다는 말도 이해가 갑니다. 입에 쓴 약 같은 거지요.

사람도 오래 사귀면서 더 깊이 알아가는 것처럼, 우리 마음의 그림자놀이 같고 꼭두극 같은 이야기에 들어와보시면 조금씩 익숙해집니다.

옛 선사들 좋은 어르신들이십니다.

어른을 뵈러 오면서 빈손이냐고 나무라는 법도 없습니다.

갑, 을, 병, 정을 모르시니 갑질도 없습니다.

을의 자리도 당연히 없지요.

갑질도 피곤하고 을질은 힘겨운 그런 세상이 아닌 겁니다.

『무문관』 연작이 그 어르신들을 소개받는 자리가 되어도 좋겠다 싶습니다.

『무문관』 연작에는 우리 현실을 환기시키는 대목이 적지 않습니다.

수행자들이 동당과 서당으로 갈려 고양이를 두고 다투다 남전 화상(748~834)이 고양이의 목을 베는 이야기가 등장하는 공안을 가지고는, 한반도의 전쟁과 분단을 이야기합니다. 아프고 절박한 우리 이야기입니다.(〈남전이 고양이를 베다〉, 62~63쪽)

물론 본칙과 염제와 송에 더해서 제가 하는 말입니다.

조주가 암사를 찾아다니며 암자의 주인을 감파하는 공안에서는 건물주와 집주인을 등장시키고 집세도 이야기합니다. 이런 시대라면 조주가 살아 와도 능히 비싼 집값을 거론하셨을 법합니다.(〈조주가 암주를 감파하다〉, 50~51쪽)

'평상심이 곧 도', 꿈 깨고 보면 다시 여기라고 하지요?

많은 공안이 일상의 공간에서 판을 벌입니다.

공안에서 사람 관계를 지우면 아무것도 남지 않습니다.

공부가 세상 함께 살아가는 동시대인들의 일이라는 뜻입니다.

공부길이 무인지경이 되는 것처럼 견디기 어려운 일이 없을 터입니다.

소소한 일상의 것들이 그대로 깨달음으로 가는 디딤돌입니다.

우리가 사는 이 시기의 시공간과 주변물도 그 역할을 하지 못할 까닭이 없습니다. 따라서 현실의 문제를 함께 이야기 못할 까닭이 없습니다.

도피라는 말이 도피안의 도피일까요? 그럴 리는 없지만, 공부가 도피가 되지 않으려면 현실을 꼭 붙잡아야 합니다. 그렇게 여기서 살고 때 되면 저기로 가야지요. 그래서 선의 문답에 현실을 얹는 것은 오히려 당연한 일입니다.

마음자리가 풀 한 포기 없는 불모의 땅이 되고 있는 시대에, 뜬구름 잡는 이야기라는 세간의 평판을 극복하고, 곧장 마음으로 들어가는 언어도단의 힘도 거기 생생한 현실에서 찾는 것이 옳습니다. 마음자리가 불모가 되어가는 시대 상황이 역설적으로 선의 노다지를 캐는 조건이 되지 말란 법이 없습니다. 가상현실이 실감을 더해가는 중입니다. 존재의 실상을 이야기하기도 좋은 '호시절!'입니다.

시대를 함께 사는 착한 사람들에게 인사하고 싶습니다. 이 어려운 시대를 우리 모두 살아서 건너갈 수 있기를 바라고 또 바랍니다. 부디 아무도 죽지 않기를, 누구도 이 생을 도중에 포기하지 말기를……

촌부가 『무문관』을 읽고 연작판화를 새기는 수작을 가상히 여겨 조용히 지켜보아주신 공부 깊은 선지식들이 계십니다. 아무도 거명을 바라시지 않아 마음으로 호명하고 고마운 인사

올립니다.

아내가 제 곁에서 보살처럼 있어줍니다.

내내 고맙습니다.

고맙습니다.

2021년 늦은 가을에

이철수

이철수

우리 시대의 대표적인 판화가 이철수는 1954년 서울에서 태어났다. 한때는 독서에 심취한 문학소년이었으며 군 제대 후 화가의 길을 선택하고 홀로 그림을 공부하였다. 1981년 서울에서 첫 개인전을 연 이후 전국 곳곳에서 여러 차례 개인전을 열었고, 1989년에는 독일과 스위스의 주요 도시에서 개인전을 가졌다. 이후 시애틀을 비롯한 해외 주요 도시에서 전시를 열고, 2011년 데뷔 30주년 판화전을 했다.

탁월한 민중판화가로 평가받았던 이철수는 이후 사람살이 속에 깃든 선禪과 영성에 관심을 쏟아 심오한 영적 세계와 예술혼이 하나로 어우러진 절묘한 작품을 선보이고 있다. 당대의 화두를 손에서 놓지 않는 그는, 평화와 환경 의제에 각별한 관심을 가지고 농사와 판화 작업을 하고 지낸다. 데뷔 40주년을 맞아 선불교 공안집 『무문관』을 주제로 한 연작판화 작업을 완수했다.

이철수 『무문관』 연작판화

문인가 하였더니, 다시 길
ⓒ 이철수 2021

초판인쇄 2021년 11월 3일
초판발행 2021년 11월 17일

지은이 이철수
책임편집 정은진 | 편집 이상술
디자인 신선아 | 마케팅 정민호 이숙재 우상욱 정경주
홍보 김희숙 함유지 김현지 이소정 이미희
제작 강신은 김동욱 임현식 | 제작처 한영문화사(인쇄) 경일제책사(제본)

펴낸곳 (주)문학동네 | 펴낸이 염현숙
출판등록 1993년 10월 22일 제406-2003-000045호
주소 10881 경기도 파주시 회동길 210
전자우편 editor@munhak.com | 대표전화 031) 955-8888 | 팩스 031) 955-8855
문의전화 031) 955-3578(마케팅) 031) 955-8864(편집)
문학동네카페 http://cafe.naver.com/mhdn | 트위터 @munhakdongne
북클럽문학동네 http://bookclubmunhak.com

ISBN 978-89-546-8352-4 03650

www.munhak.com